Master Solo Secret

Master Bass Solo Transcribe & Analysis

蘇庭毅／著

Contents

Junior Braguinha

Mike Pope

Internalization

本書目的

這本書是收集了許多 Master 的 Solo，將 Bass 樂器在演出當下的靈感巧思，而在 Transcribe 這些俱有價值的 Solo，並且分析理解它，能夠逐一轉化成每個我們能應用的片段，或是值得學習的手法。

在即興演奏時，腦中充滿著自己熟悉的想法、指型和邏輯，當然在彈奏上也是會非常相似，所以必須跳脫出這樣的模式，藉由學習和分析許多音樂家的樂句和音符，來達到我們詮釋音樂的變化內容，讓我們更進一步在演奏上豐富的呈現，這樣的思維就更加全面而思考更多的因素了。

會發現當中有很多值得學習內在化的 Solo 想法，這些思維是我們平常不會立即建立和思考在指版上的安排，當然也必須克服不同的差異，有助於提升演奏上的邏輯，能擷取部分喜歡和想要的運用在我們本身的字彙上，成為我們的改造延伸，在這樣的學習上也是相當重要的一環，因此而發現很多平常想不到的非慣性思維。

當然，在順利彈奏出其他 Master Solo 而融會貫通之前，並定要花許多時間去將音符安排在自己的樂器，安排嘗試它在不同位置聲響，最後確定它，而也再創造出其他指形的可能性彈奏，用來應付不同的情況。

也必須重視和顧及觀念的吸收，通過這些過程才能將樂句的重點精髓巧妙地呈現，而有了第一步也才能變化，或是應用在不同的進行當中，紮實的將已經熟練的部分做呈現和改裝，在進行當中的聲響才會更多的可能性。

重點還是落在於平常的發現，會讓我們學習 Transcribe，想要取得，想要內在化成自己的字彙，那必定是平常彈奏和思考不出有異於自我的理解，所以顯現得更有價值，但在這過程當中是艱辛的，也鼓勵同好們這麼做來提升。

因此到最後，你就會發現這麼做，新增了非常多不同 Master 的字彙，試著理解吸收，最後熟練而呈現出，就是一個序列的循環，喜愛 － 抓譜 － 分析 －運用 － 變化 － 滿足，這樣的過程包含了不少反覆求證的時間，也因此提升了你的聽力、觀察力和理解能力，而你就會瞬間驚訝，喔原來也能這樣使用，成為你的字彙，讓你在同樣的進行當中能夠產生很多想法，有能力呈現和再延伸，不再是覺得遙不可及又虛幻的模樣，而是一種你能夠安排駕馭的滿足能力。

使用本書

對於還沒有很熟悉這些 Master 的人，又或者想要系統式了解的人來說，當你正在思考如何閱讀和練習此本 Master Soloing 的時候，可以挑選你喜愛的人物優先進行分析了解練習，因為每個人物的手法都不同，因此所學到的都不一樣，但唯一還是希望你能夠在期間能連貫將一個 Master 精華給吸收，再去探討下一位不同 Master 所要帶來給你的內容手法，這樣你才能夠對每位人物的習性有一定程度的了解，但如果對於 Master Solo 太過攏長，可以先從同章節後面已經擷取好的實用 Licks 開始去理解操作，而再往回進入 Master Solo 你也會更加熟悉。

如果你本身已經對許多 Master 有相當的認識了解，又有一定的程度能操縱，或許你會想要跳躍式的擷取你所想要的部分，快速、也能夠使用片段式的學習累積，像是練習你喜愛的實用 Lick，再跳到下一個 Master Lick，等到有足夠的時間再選擇想要的 Soloing 章節分析和彈奏。

當然，想要速成取得 Lick 也不是不可以，而是在需求和程度上差異性的不同，如果練習整段 Master Solo 的好處是你除了能夠吸收他的詞彙之外，還能夠去參與到他所排列起伏的安排、空間置放的細節。

當你在練習覺得艱深的時候，請將句子分段練習，無論是 Solo 或是 Licks，因為我們並不是本人，需要多花時間來理解音符的連接、指型、聲音、樂理分析、和最實用的可行性，所以我們能將小節數再縮短來個別處理，並且放慢速度，例如先操作 1－2 兩小節將它連接，再思考另外兩小節能最順利的連接方式，順利操縱第 3－4 小節之後，將 4 小節連接操作，在這過程當中，如果你還有閒餘的力氣，能夠去了解該和弦是甚麼屬性，然後與樂句詞彙的關係，每個音符在於和弦的幾度音，這樣你就能夠掌握熟記，並且順利引用於在你之後如果轉調或是同屬性不同主音的和弦上面運用。

最後一個步驟是將 Solo 和 Licks 操作到對味，跟本人的彈奏幾乎很像，表情、Tone、Touch、出現的時間，那麼你就算是已經將操作的樂句內在化了，而每個人的理解和操作速度都不相同，請使用最適合自己的方式練習，才能夠達到有效的吸收，那麼就開始進入 Master Solo Secret 領域吧。

HADRIEN FERAUD

SOLOING

SCOTT KINSEY GROUP FEAT. HADRIEN FERAUD

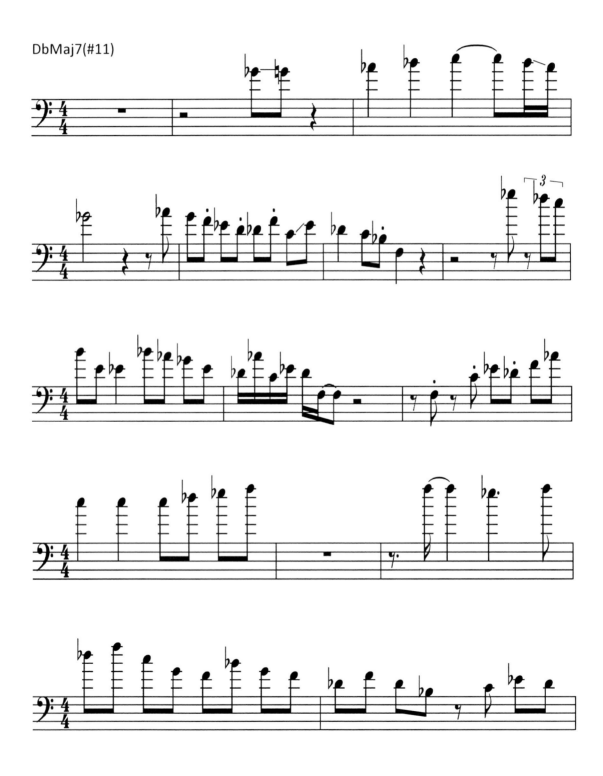

E7(#9)

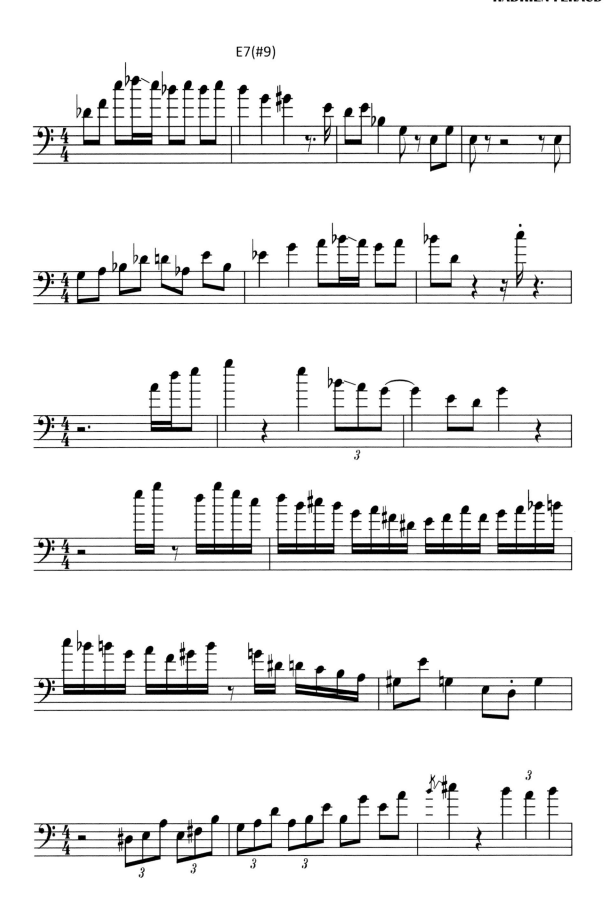

DbMaj7(#11)

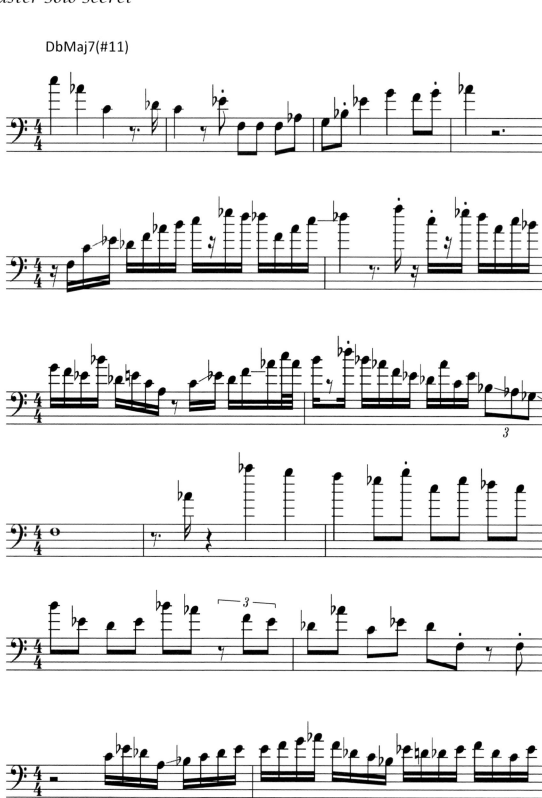

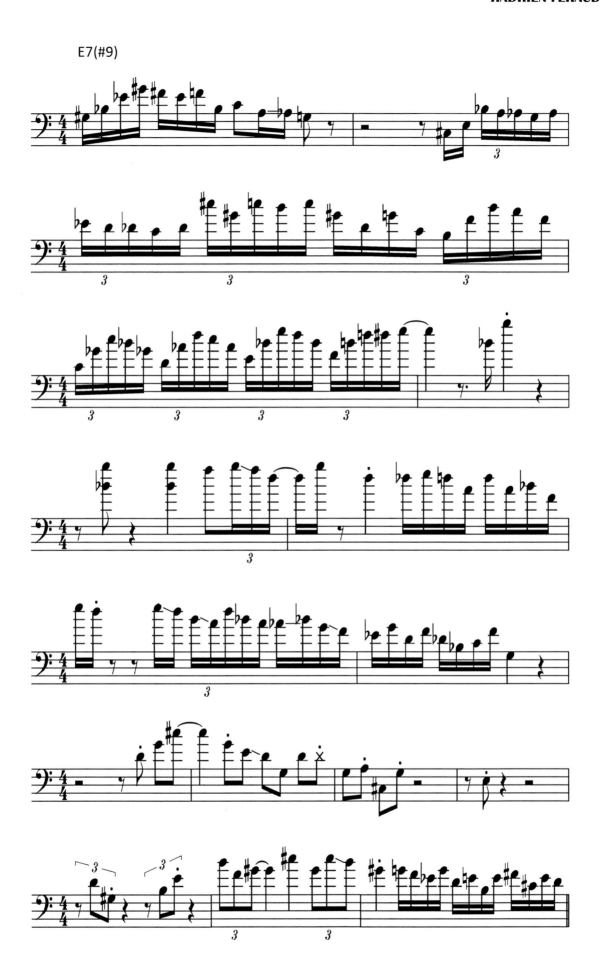

DbMaj7(#11)

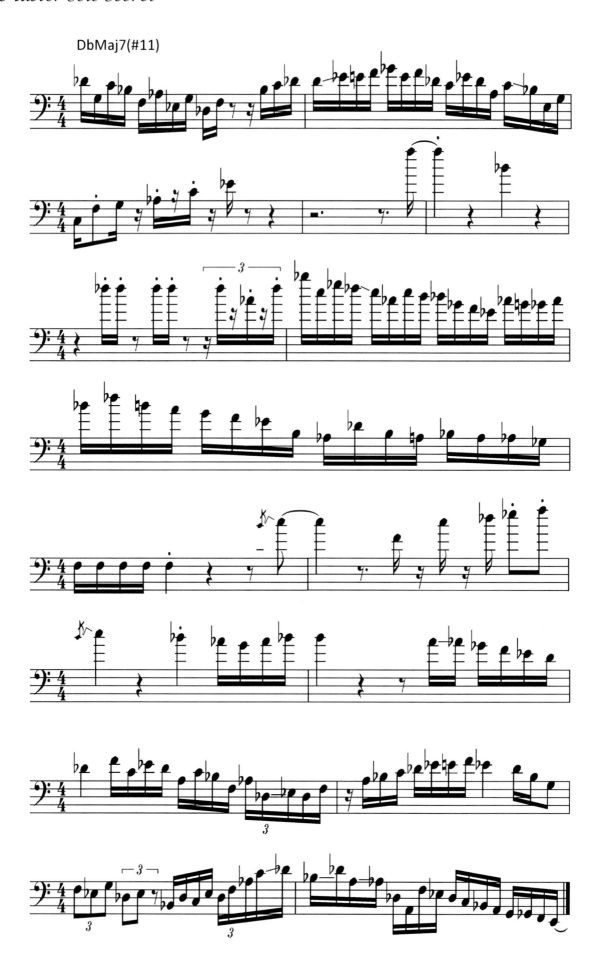

HADRIEN FERAUD

1984 年出生於法國巴黎，知名爵士 Bass 音樂家，生長在音樂環境世家當中，從小侵沉在許多樂風，Rock、Blues、Funk、R & B、New Wave、Jazz，在一開始 8 歲學習了 Guitar，10 歲開始彈奏 Bass 學習一些知名團體 Bass Line 像是 Earth Wind & Fire、The Police、Eric Clapton、Stevie Wonder、Michael Jackson、Prince、Weather Report、Chick Corea、John McLaughlin、Herbie Hancock，等等的音樂，但其實他偏愛打鼓。

直到他 12 歲的時候聽到了 Jaco Pastorius 的生日音樂會彈奏，開始改變先前的想法，致力深入研究電 Bass 的彈奏可能性，分析了很多 Bass 名家的技巧和風格，像是：Jaco Pastorius、James Jamerson、Bernard Edwards、Nathan East、Christian McBride、Victor Bailey、Anthony Jackson、Richard Bona、Skúli Sverrisson、Gary Willis、Matthew Garrison、Linley Marthe & Jeff Berlin。

Hadrien 的 Bass 低音能力和音樂性，已經在世界範圍內廣為人知，也發行個人作品以及其他的合作收錄。

從 2003 至今已和許多音樂家合作：John McLaughlin、Bireli Lagrene、Dean Brown、Chick Corea、Lee Ritenour、Hiromi Uehara、Gino Vannelli、Jean-Luc Ponty、Billy Cobham 和更多其他。

在現代崛起的 Hadrien，他彈奏音符當中的魅力，無論是技巧、Touch、Phrase、快速的指型變換、Chords Play、古典造詣，已經受到許多 Bass 手的重視，想要學習並且分析成為專有的音樂辭庫，內在化成為養分，延伸更開闊的音樂性。

而我認為他的貢獻和能力，已經獨樹一格，並且和許多不同風格的大師並駕齊驅，新的聲音和感受，讓許多後輩擁有更多的選擇性和提升，他這次在 **SCOTT KINSEY** 演奏當中，僅僅兩個和弦的轉換卻增加了許多令人驚豔的樂句敘述、和聲編排、音色的控制能力、和許多瞬間的變換指型，十分的精彩。

HADRIEN FERAUD

SCOTT KINSEY GROUP FEAT. HADRIEN FERAUD

Licks

Lick 1

DbMaj7(#11)

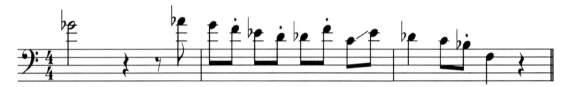

Bar 4 – Bar 6，Major7(#11) Chord，在第 1 小節一開始的和弦 4 度音 2 分音符鋪陳，到第 4 拍 8 分 Upbeat 5 度音，開始 Lydian 下行，第 2 小節的第 2 拍 8 分音符從 2 度半音下行到第 3 拍的主音 Db。

Lick 2

DbMaj7(#11)

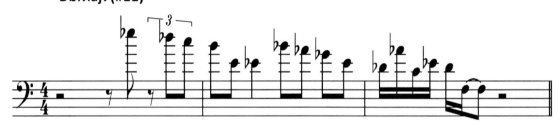

Bar 7 – Bar 9，第 1 小節的第 3、4 拍 3 連音切分音是和弦音的 2 度、1 度、7 度，再下行半音到第 2 小節第 1 拍 8 分音符是趣味的 Approach Chromatic Notes 5 度回返手法 B – E Note，解決到第 2 拍 Eb Note，並發現在第 2 小節第 3 – 4 拍 8 分音符使用為 Eb Minor Pentatonic 的手法。

Lick 3

E7(#9)

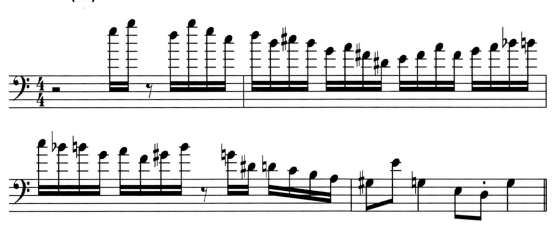

Bar 26 – Bar 29，這是一個混合 E Altered、E Mixolydian、E Harmonic Minor、E Mixolydianb13、E Minor Blues 這幾種調式的混搭手法，第 1 小節的起始第 3 拍 – 第 4 拍 16 分音符使用 C Major Pentatonic 2531 分別為 E Altered 音符 b7、#9、1、b13，第 2 小節第 1 拍 16 分音符 E Mixolydian 內音，第 2 拍 E Harmonic Minor(b3427)，第 3 拍 E Mixolydian，第 4 拍的 E Minor Blues Notes，第 3 小節第 1 拍 C、Bb 圍繞著 B Note，第 2 拍 A、F 包圍著 G# 象徵 A Harmonic Minor (1b672)，第 3 拍 16 分的 D# Approach Down，第 4 拍 E Mixolydian b13。

Lick 4

E7#9

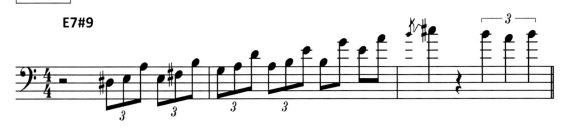

Bar 30 – Bar 32，使用 125 的音層上行疊加概念，在第 1 小節第 3 拍起始 3 連音，稍微不一樣的是用了 D# Chromatic Approach 上行到 E 的 4 度音 A Note，繼續分別以 E、G、A 使用 125 音層技巧上行，到第 2 小節第 3、4 拍 8 分音符的相隔 6 度和相隔 4 度，在前兩小節使用了 E Dorian 省略 Maj 6th，6 音 Scale：1 – 2 – b3 – 4 – 5 – b7，第 3 小節的第 1 拍四分音符滑行到度音 C#，第 3 – 4 拍的三連音 B – A 的往返，像是前兩小節的 Em Hexatonic + E Dorian。

Lick 5

DbMaj7(#11)

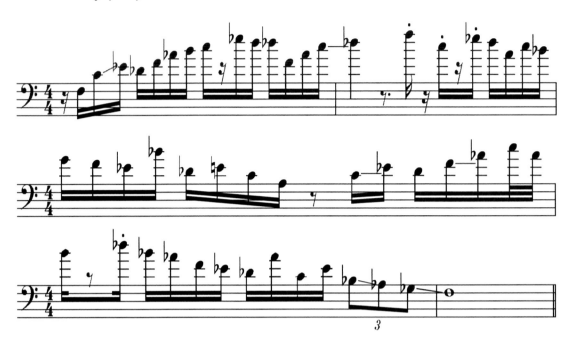

Bar 37－Bar 41，第 1 小節第 1 拍 16 分音符使用了 F7 省略 3 度的混色方式延伸，第 2 拍的第 4 個 16 分音符裝飾 Db Major7 的 b7 度 Upbeat 連接經過音到第 3 拍 7 度音 C Note，並上行 2 度回返第 2 小節第 1 拍 Db 之前使用半音下行，第 4 拍的 1357 Displacement 手法，第 2 小節第 4 拍 16 分音符 Db 返回 3 度 A Note #5 音，並且上行 b3 度音層到 C Note，形成了：Down 3 + Up b3 的手法，繼續連接第 3 小節第 1 拍的 Eb Maj Pentatonic 混色，第 2 拍從 Db、C 的：Up b3 + Down 3 手法回到 Eb #4 度的 A Note，第 4 拍的 DbMaj7，故意混淆到第 4 小節第 1 拍的 b7 度音 B Note，再瞬間返回主音，以及第 2 拍的 16 分音符 DbMaj Pentatonic 和第 3 拍 16 分音符 1572 的 5 度、3 度混合手法。

Lick 6

DbMaj7(#11)

E7(#9)

Bar 46－Bar 49，DbMaj7(#11)，Hadrien 在第 1 小節第 3 拍 16 分音符的慣用手法，使用音階構成：**混搭 3 度音 Add #5 On Upbeat**，解決到第 4 拍的 6 度音上行，第 2 小節第 1 拍的 16 分音符 b3 音 Chromatic Approach 到 3 度音，#4、5 度音判定為是 Db Lydian 主體，第 2 拍的交錯反向，第 3 拍使用 2 度下行到主音返回 2 度，第 3 小節第 1 拍使用與第 1 小節第 3 拍相似，在 Bb Note 下行 b3 度，坐落在 **Eb Major Pentatonic** 的起始 3 度音 G Note，相容於 Db Lydian，接著使用 1258 手法，並且延伸到第 4 小節，第 2－4 拍使用著 Extension & Chromatic 排列著。

Lick 7

E7(#9)

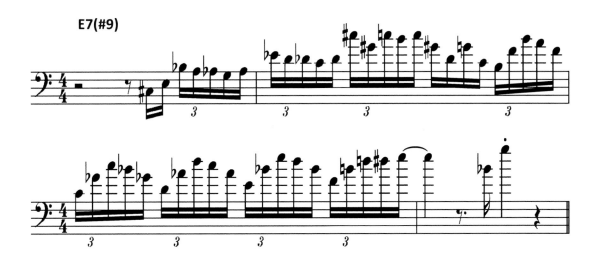

Bar 50－Bar 53，第 1 小節第 4 拍的 5 連半音#4 度下行回返解決到 3 度，第 2 小節第 1 拍一樣手法從 7 度下行返回到 6 度，上行八度到第 2 拍 5 連音稍微改變一點手法就是第 2 個音符下行 4 度，坐落在 C Note，第 3 拍的 5 度返回，第 4 拍到第 3 小節依序 B、C、D 、E 各別 1－b5－8－b7，第 4 拍 F Dim。

Lick 8

E7(#9)

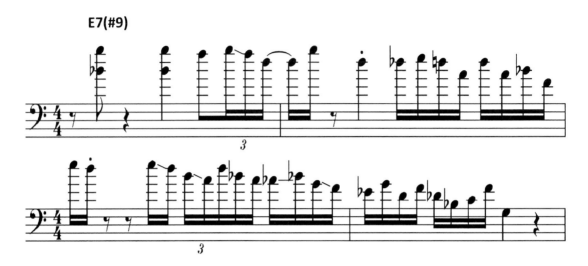

Bar 54 – Bar 57，第 1 小節#4 度 Bb 加上#9 度 G Note 構成 6 度和聲，第 4 拍的 b9、#9 的旋繞手法，第 2 小節第 3 拍 16 分音符 Db – E Note，可以推斷為 E Dim Half Whole，接著連接下行全音第 4 拍的 D Note 使用 Down 4th Back 3th，而暫時借用了 4 度音 A Note，第 2 小節最後的 F Note 使用 Displacement 技巧，跳躍到第 3 小節的高音 E Note，第 3 小節第 3 拍 5 連音的 E Minor Blues，銜接第 4 拍 E Altered Extension 2 度連接，下行全音到第 4 小節使用 Voice Leading Eb – D – Db – C，交替著 3 度、4 度改變著方向，最後 F 使用 Displacement 手法到低音 Extension #9 度 G Note。

Lick 9

E7(#9)　　　　　　　　　　　　　DbMaj7(#11)

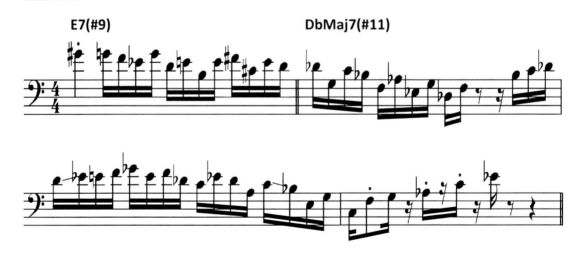

Bar 64 – Bar 67，在第 1 小節 E7(#9)和弦中，第 2 拍使用了 Eb Maj Pentatonic 123，Eb 快速解決到 Extension #9 音 G Note，每拍快速和聲變異的想法 E/G# - Eb Maj Pen – D – Dmaj7/F#，接著第 2 小節開始轉變和弦 DbMaj(#11) Lydian Mode，第 1 拍回返 1#476，第 2–3 拍 F、Eb、Db 分別走 3 度，第 4 拍 16 分音符前往 6 度 Bb

線性上行，連接第 3 小節第 1 拍，Chromatic Note Approach 分別連接 2、3 度音置放在 16 分音符 Downbeat 在 Upbeat 解決，第 2 拍 4 度 Gb & b3 音 E Note 包圍著 3 音 F Note 而回到主音，第 3 拍的慣用手法：3 度反覆坐落#5(721#5)，並前往 3 度解決到 C Note，弱拍的 E Note 偽裝迅速解決到#4 度 G Note，連接第 4 小節特色切分音。

Lick 10

DbMaj7(#11)

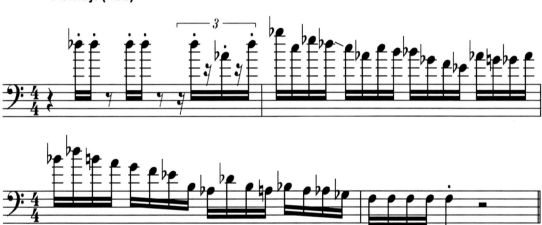

Bar 70 – Bar 73，一個趣味十足在 DbMaj7(#11)和弦的 Lick，起始在第 1 小節第 2 拍 & 第 3 拍 16 分音符雙點 Db High Notes 短音，第 4 拍的 3 連音 1、5 音切分，上行 4 度到第 2 小節 16 分音符依序下行及細節的排列，4721（反梯形）–757b7（反梯型）B Note Chromatic Approach Down –6432（下行）–以及上行 4 度的 Ab Double Approach Down 再回到 Ab，第 3 小節第 1 拍的音階瞬間帶入 Upbeat Outside b7 – b6，解決到第 2 拍的 #4 度音下行，而第 4 個音符 B Note 下行 b3 度 Ab Note 被解決，第 3 拍與第 1 拍的手法相似，音階音帶到反拍 b7 – b6 而包圍著下 1 拍 Bb，第 4 拍的 16 分音符 6 度下行到 4 度包含了 b6 Chromatic Down，最後到達第 4 小節的 3 度單音趣味呈現。

Lick 11

DbMaj7(#11)

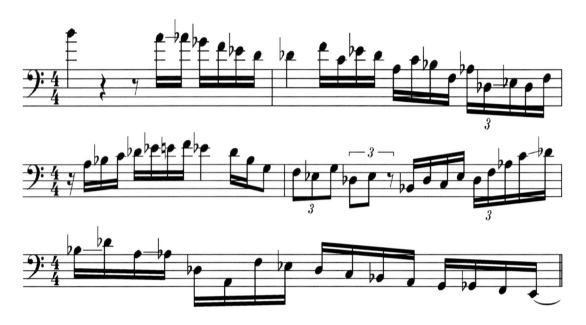

Bar 76 – Bar 80，第 1 小節第 1 拍由 b7 度 B Note 起始，接著第 3 拍 Upbeat b6 度音解決到 5 度 Ab Note，第 4 拍 16 分音符 4 度下行到第 2 小節第 1 拍主音前增加 Chromatic Approach Down D Note，第 2 小節第 2 拍的 3721，下行 3 度的 #5 度 A Note 在第 3 拍使用 #5763，第 3 小節第 1 拍 16 分音符依然由 #5 度音起始上行解決到 6 度，第 2 拍的 16 分音符 1–3 度音增加了 Chromatic Up Approach E Note，第 3 小節第 4 拍到第 4 小節第 1–2 拍描繪著 Eb7 Chord，接著連續 3–4 拍的 DbMaj7，第 5 小節第 1 拍：Up 61 & Down b6 5 手法，第 2 拍 1#532，最後由 Db Lydian Aug 下行– Chromatic Approach Down – E Target Note。

MOHINI DEY

SOLOING

Drummer Gergo Borlai And young bassist MOHINI DEY
from Mumbai perform "Day by Dey"

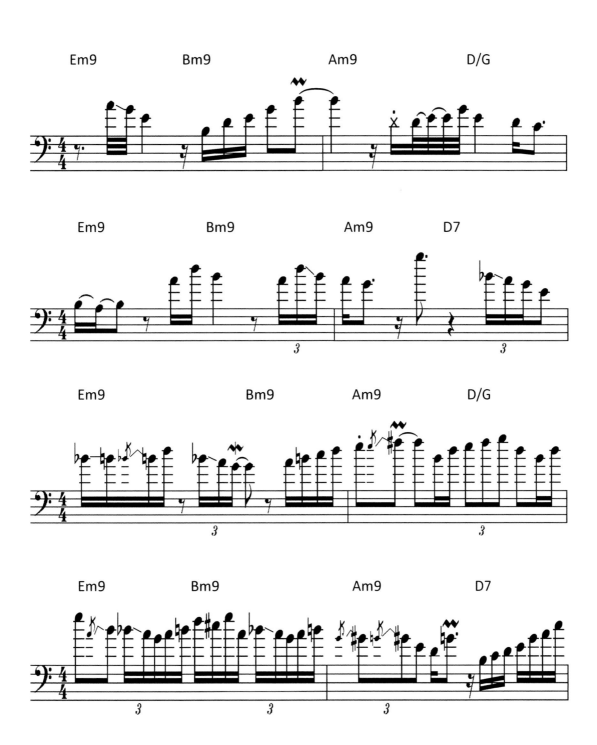

Master Solo Secret

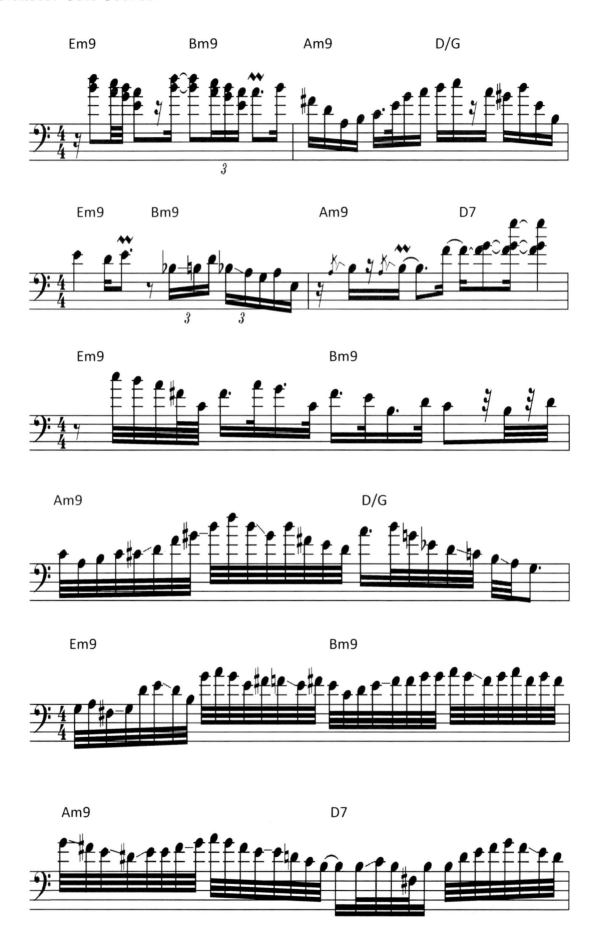

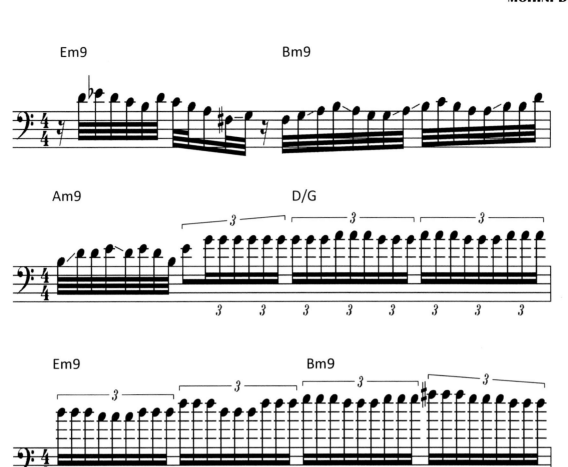

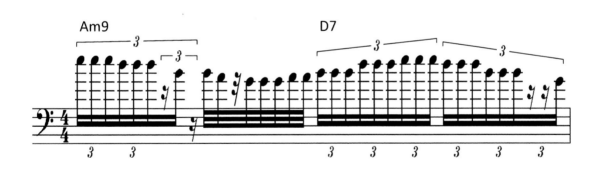

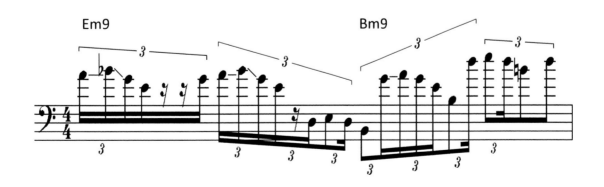

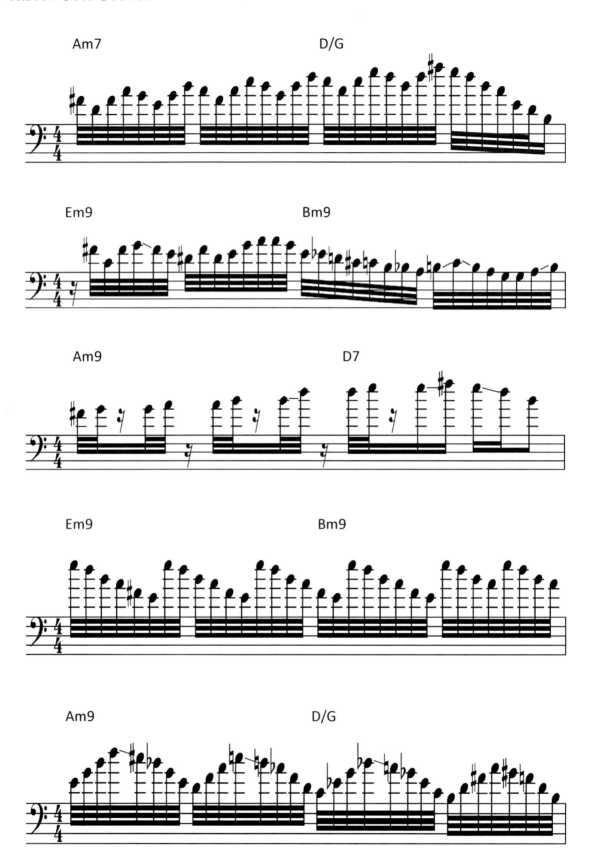

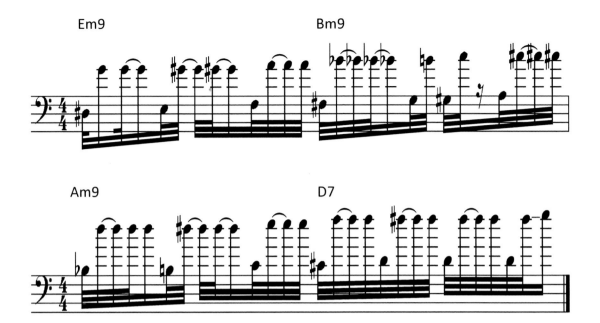

MOHINI DEY

Mohini Dey 是一位印度 Bass 手出生於 1996 年，他的父親也是一位 Bass 手 Sujoy Dey，她被描述為印度最傑出、最具創造力、最優秀和多才多藝的貝斯手之一，Mohini Dey 在 3 歲開始學習貝斯吉他，10 歲開始參加音樂會和錄音，她已成為一名炙手可熱的演奏者,為印度和世界各地的許多藝術家進行了大量現場和錄音室工作，與 Ranjit Barot、Narada Michael Walden、AR Rahman、Louiz Banks、Zakir Hussain、Gergo Borlai、Sivamani、Gino Banks、George Brooks、Mike Stern、Nitin Sawhney、Prasanna Ramaswamy、Stephen Devassy、Niladri Kumar、Selva Ganesh、U.Rajesh。

在這篇她的獨奏，與鼓手 Gergo Borlai 合作演奏 Day by Dey，表現了不少獨特的技巧和觀念手法，也成為她獨樹一格的演奏方式，自我風格的藍調樂句，半音的合聲堆疊技巧、音符倍數化的呈現、使用不同的和聲混色、以及交織而設計的樂句，不容錯過，值得將她的詞彙收藏。

MOHINI DEY

Drummer Gergo Borlai And young bassist MOHINI DEY
from Mumbai perform "Day by Dey"

Licks

Lick 1

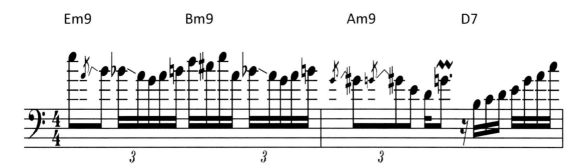

Mohini Dey 的第 7－8 小節，擷取成第 1 個 Licks，和弦進行的 Em Key Center，第 1 小節 1、2、4 拍使用著 Em Blues Scale，以及加上第 3 拍的 E Dorian，第 2 小節 的第 1 拍 3 連音，使用著 G Note 滑行到 G#的 Am Chromatic Note 在第 3 個音符 被 E Note 解決，第 2 種想法思考 G# Note 借用了 A Melody Minor 的 7 度音思維， 第 3 種思考認定 G# Note 是 E Minor 平行大調手法互換暫時借用了 3 度音，第 2 拍的 G Note 使用 Displacement 手法大跳 b6 度回到低音 B Note，第 2 小節 3－4 拍 16 分音符是從 B 接續的 C Maj Pentatonic，象徵著 C Maj7 混色。

Lick 2

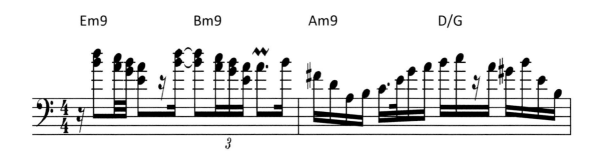

第 1 小節的 1－3 拍使用 3 度音 Double Stop 技巧，建立在旋律音 B、A、G、E 之 上，第 2 小節在 Em Key Center iv 級 Am9，混入了象徵 D13 和弦的和聲混色，第 4 拍當中從 G#起始的 16 分音符 E Triad，融入 D/G 使用他的#4 音快速解決到 B Note 的混色。

Lick 3

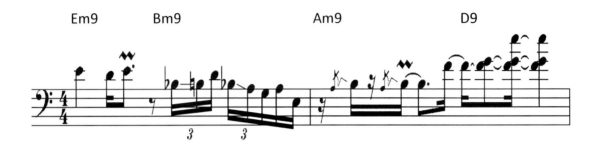

一個典型的 Blues Lick，加上表情符號手法，以及第 2 小節切分到 3 拍開始，依序從 F、G、E Notes 在不同弦上呈現和弦彈奏，在 D9 和弦用 3 個音符象徵的 FMaj9 混色，除了 F Note 扮演和弦的 #9 音 Alter Extension，G Note 音階內音和 9 度音的 E Note Extension 所組成。

Lick 4

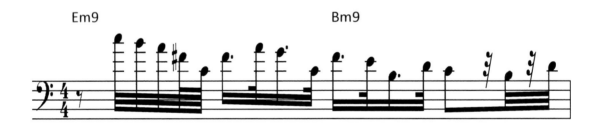

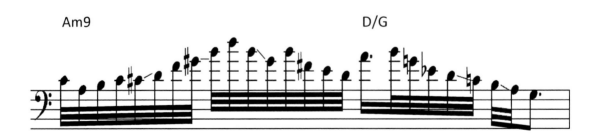

從第 1 小節的第 1 拍反拍 32 分 C Note 下行，可以推斷使用著 E Aeolian，以及相同的小節當中必須細心處理著複雜節奏，第 2 小節的連貫 32 分音符相較第 1 小節比較容易些，在第 2 小節第 1 拍的 Upbeat 從 C# Note 開始到第 2 拍前 4 個音符象徵著 D Dim7 加上反拍的 A Melody Minor Scale 混色在 Am9，第 3－4 拍使用 C Melody Minor 混色在 D/G 和弦。

Lick 5

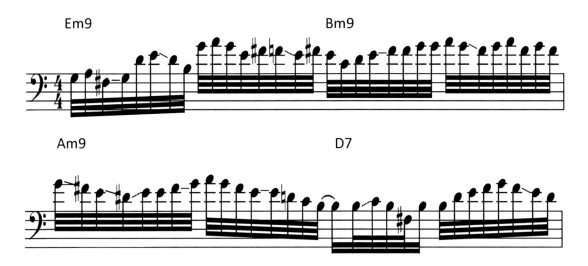

32 分音符樂句，著重在於設定好的音符纏繞手法，第 1 小節第 1 拍著重在於 G & D 進行前後纏繞，第 2 拍的 G 使用 2 度纏繞和反拍 F# Note 進行 Double Chromatic Down 再回主音，第 3 拍著重的 E 個別纏繞，第 4 拍著重的 G & F#，第 2 小節著重在於音階的順降和重複音符的組合。

Lick 6

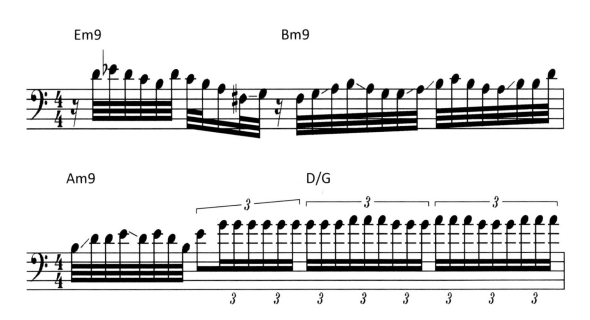

第 1 小節複雜的 32 分音符樂句，第 1 拍使用 Eb Note 當作纏繞音符 Passing，第 2－3 拍是 Scale 上下行組合，第 4 拍使用纏繞著 B Note 和重疊著 A & B Note，第 2 小節第 1 拍一樣使用纏繞和重疊音手法，加上最後 3 拍的 3 連音 16 分音符提升聽覺上的速度感。

Lick 7

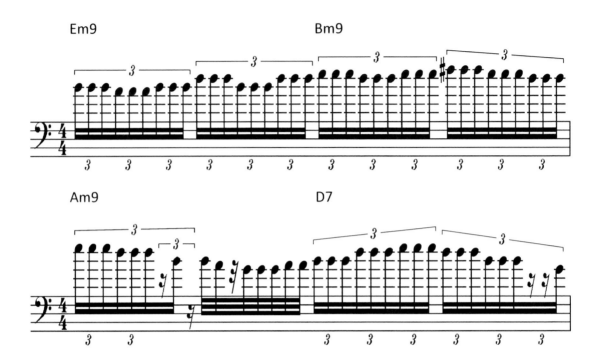

這是個從每一拍 3 連音所延伸的每組重複 3 個 16 分音符，使用著 E Aeolian 音階內音，為了讓聽覺提升速度感而持續進行著，從第 1 小節的 B、A、B － D、B、D － E、D、E － F#、E、D，除了第 2 小節有些音符需要休止的地方。

Lick 8

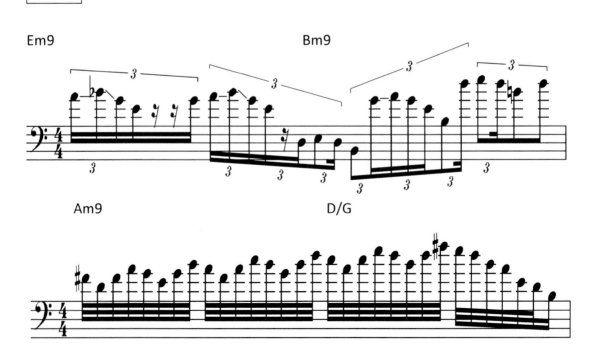

第 1 小節的每 1 拍 3 連音拆分 16 分音符節奏型態組合，使用 E Minor Blues、E Minor Pentatonic，第 2 小節的 32 分音符象徵每拍描繪著不同的和弦排列從 3 度音開始的 3135 手法，分別是 D、Em － F#Dim、G － Am、Bm，和第 4 拍的 Esus7 組合。

Lick 9

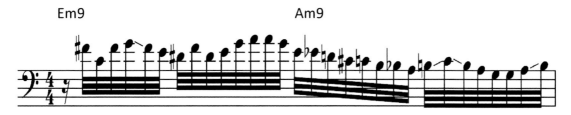

32 分音符樂句，在第 1 拍的 16 分音符休止起始，到第 2 拍就能看出象徵了 E Harmonic Minor 為主體的樂句，第 2 拍從 D# Note 的 3 度和 2 度交替手法，以及重複音 A Notes，第 3 拍從 E Note Chromatic Down 連續下行的手法，最後第 4 拍纏繞著 B Note 手法。

Lick 10

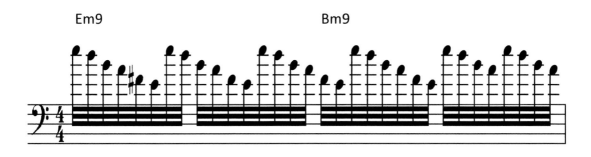

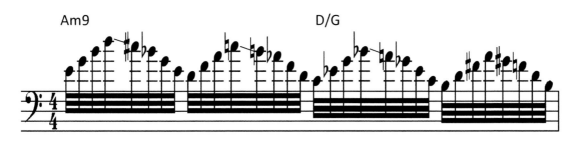

在第 1 小節非常有節奏色彩，使用著 E、D、B、A、F#、E，象徵著 ESus7 和弦，而這六個音符依序排列組合在每 1 拍 8 個 32 分音符，直到第 3 拍走完 4 組 6 個音符，而第 4 拍使用兩組 4 個音符組合 E、D、B、A 帶過，組合第 2 小節的 32 分音符和弦 Arpeggio 上下行混色技法，第 2 小節第 1－2 拍 Am9 混入 Em7、E Dim7 － Dm7、D Dim7，第 3－4 拍的 D/G 和弦也使用同樣手法混入 Cm7、C Dim7 － Bm7、B Dim7。

Lick 11

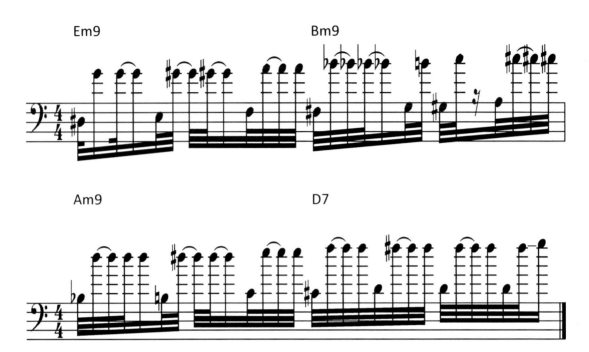

10 度音相交 Chromatic 半音連接上行手法，32 分音符混合 16 分音符的節奏，10 度音等於低音的高八度 3 音，而利用這技巧混入在 E Minor 和弦進行中，起始在第 1 小節低音的 D# 與他的 10 度 G Note，持續上行著，第 1 小節的低音序列從 D# - E – F – F# - G – G# – A，搭配著 10 度和聲序列 G – G#– A – Bb – B – C – C#，音符的上行可以感受半音階的解決和踏出半音反覆著，而 10 度和聲跟低音順序相反，每一組的 10 度無論是高音或低音都會擁有一個 Scale Tone 而有趣的銜接著，第 2 小節繼續連貫著低音 Bb – B – C – C#– D，相交 10 度音依序 D – D# – E – F – F#，最後滑行半音到 G Note。

FEDERICO MALAMAN

Soloing

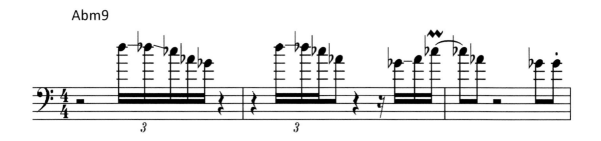

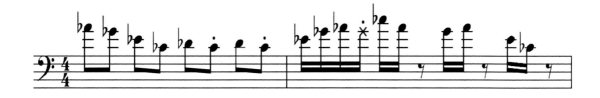

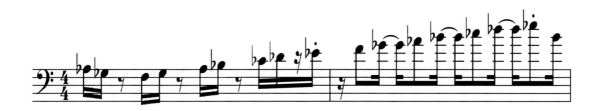

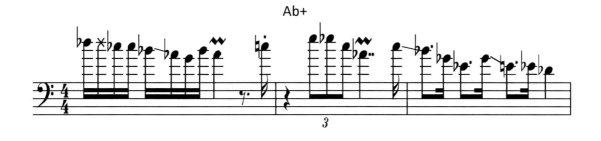

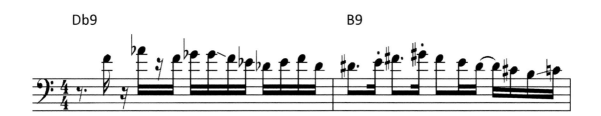

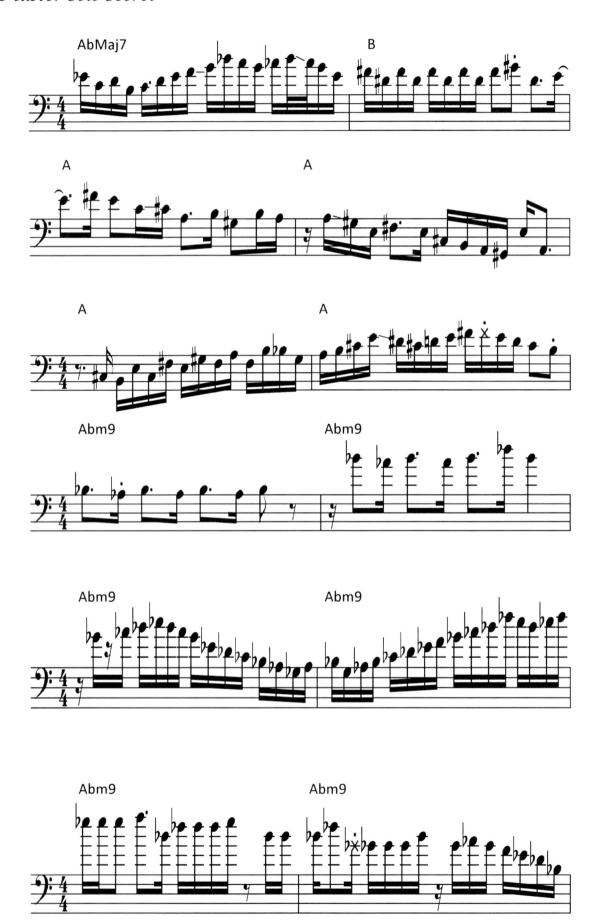

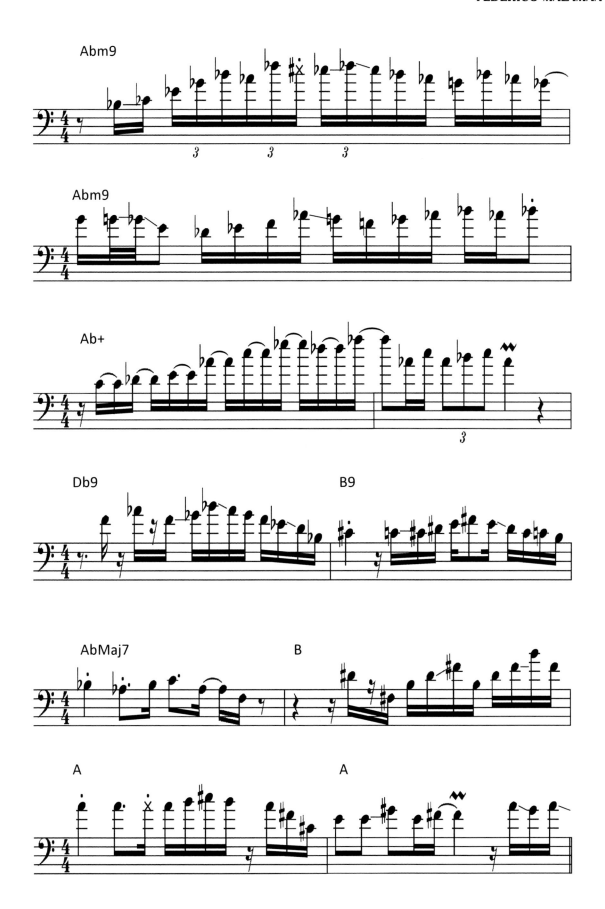

Master Solo Secret

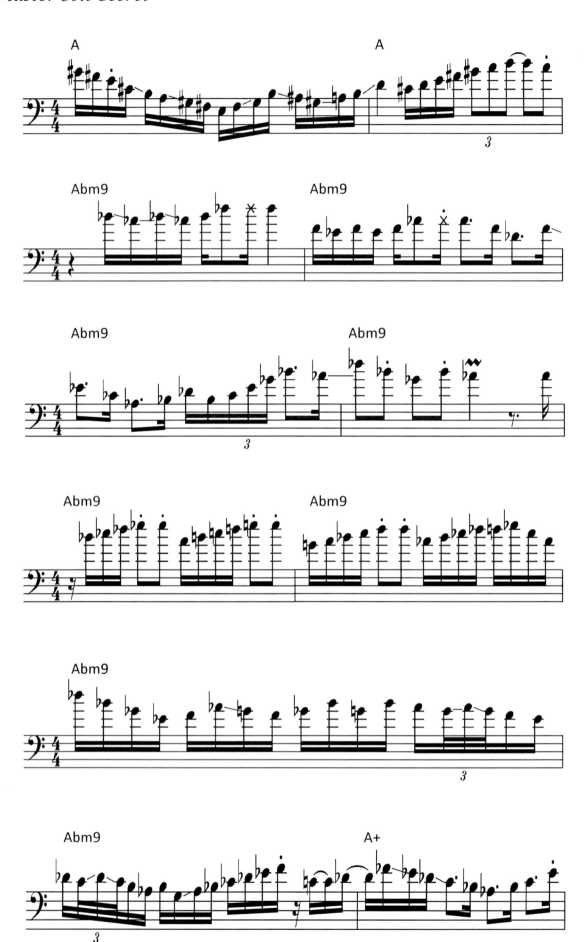

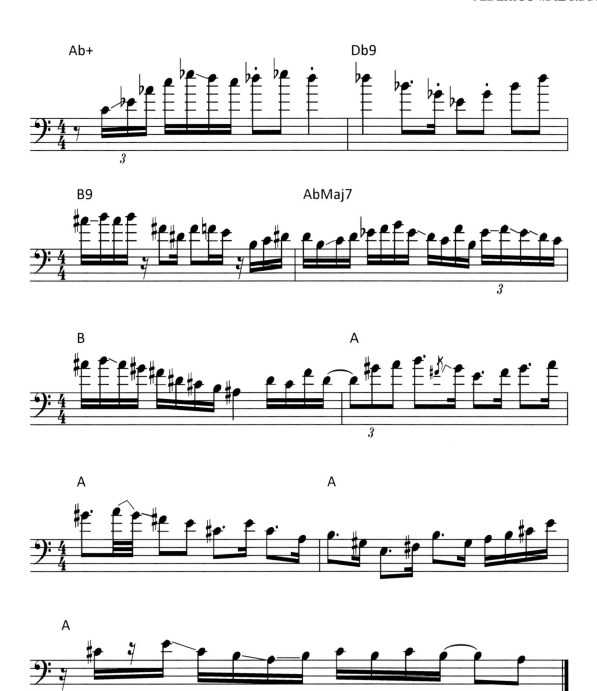

FEDERICO MALAMAN

義大利貝斯手、低音提琴手和編曲家，2000 年畢業於 Conservatorio E. Dall'Abaco（Verona, Italy），在很小的時候，他就開始與 Paolo Belli 的 bigband 合作，擔任義大利重要電視節目的貝斯手和編曲，隨著他事業的發展，他開始與一些義大利最著名的藝術家一起巡演：Mario Biondi、Elio e le Storie Tese、Antonella Ruggiero、Paolo Belli 等。

他非凡的多才多藝使他獲得了許多的賞識，同時他作為電 Bass 演奏家，在當代爵士融合的國際舞台上成為了一個新秀，作為一位富有創造力的音樂家，Federico Malaman 不斷地在 Live 演出、錄音室之間切換，國際音樂節等等。

Federico 在互聯網上也有著突出的作用：他驚人的技藝，加上他天生的幽默感和溝通技巧等，使他在所有網路明星中佔有一席之地，他現在是網上最受關注的音樂家和教師之一。

在他的音樂之旅中，Federico Malaman 有幸與 George Benson、Solomonburke、Wilson·Pickett、Al Jarreau、Kid Creole、Zucchero、LucioDalla、Renato Zero 等等的音樂家合作。

FEDERICO MALAMAN

Bass Solo 2018 – 5 – 25

Licks

Lick 1

Abm9

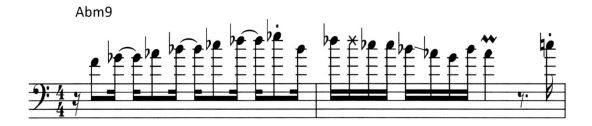

使用 Ab Dorian Mode 加上切分手法，容納在 Abm9 和弦當中，6 度音起始再復合 8 分音符當中，音階上行，直到第 2 節的第 1 拍重複音 16 分音符下行，第 2 拍 16 分音符使用包圍手法利用 Chromatic G Note & Bb 包圍著 Ab Note。

Lick 2

Ab+

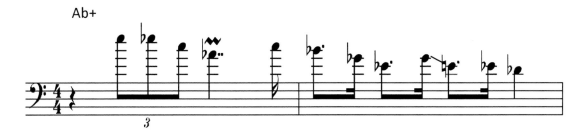

使用 Augmented Scale，第 1 小節起始第 2 拍 3 連音，#5 下降半音到 5 音，下行 到 3 度和主音 Ab，從第 2 小節出現的 Gb 可以推斷代入了 Ab+7 和弦，而繼續下 行全音到第 3 拍#5 – 5 – 4。

Lick 3

Db9 B9

兩個相差 1 個全音程的兩個和弦 Db9 & B9，起始在第 1 小節運用 Db Ionian 3 度
音 F Note，並且切分 5 音銜接 16 分音符，與第 4 拍的 1231，上行一個全音到了
B9 和弦的 3 度音 D#，以 B Ionian 調式，附點 8 分音符上下行銜接。

Lick 4

AbMaj7 B

Lick4，兩個不同主音和弦相差了 b3 音層，分別是 AbMaj7 & B，第 1 小節 16 分
音符起始，利用了 Ab Lydian Mode，D Note 下行 b3 度 B Chromatic Note 手法包
圍，分別是第 2 拍的 C Note 前後音，第 3 拍的 72#17，第 4 拍 Ab & Bb 使用了反
覆纏繞手法下行到 5 音 Eb，並上行 b3 度到第 2 小節第 1 拍的 F# Note，使用 B
Ionian Mode，B 和弦 5 度、3 度的 F# & D#16 分音符反覆相交。

Lick 5

A

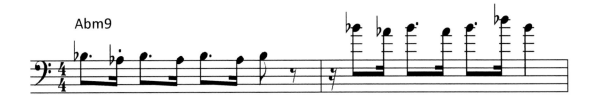

擷取第 17－18 小節形成第 5 個 Lick，兩小節的 A 和弦，第 1 小節的附點 16 分 3 度音起始，下行全音第 2 拍開始 16 分音符連續 2 個音階上行 4 度手法，到了第 3 拍改使用 3 度接續第 4 拍 4 度手法，下行半音 Upbeat Bb & G# Notes 包圍第 2 小節第 1 拍 A Note，使用 1235 手法，下行半音到第 2 拍 16 分音符#4 度和下行全音 3 度，最後 3－4 拍順階音下行。

Lick 6

Abm9

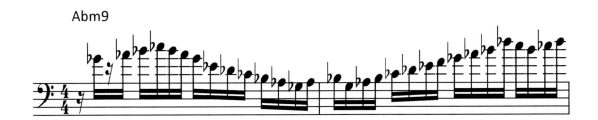

Abm9 和弦中，使用簡單的音符僅僅 3 個音 Bb、Ab、Db，在第 1 小節描繪附點 8 分音符的 Bb－Ab 往返，第 2 小節將節奏變化了一點點，並使用高八度音來做像是回覆的手法，形成了附點節奏的 Motive。

Lick 7

Abm9

一樣是 Abm9 和弦，在第 1 小節第 1 拍 b7 度音切分起始，Ab Dorian 16 分音符上下行，上行全音到第 2 小節的 Bb 與 G Down Approach Note，使用包圍技巧圍繞主題音 Ab，第 3 拍第 4 個 16 分音符 Db 下行半音到第 4 拍，讓 Approach C Note & Bb 包圍手法圍繞 b3 度上行。

Lick 8

Abm9

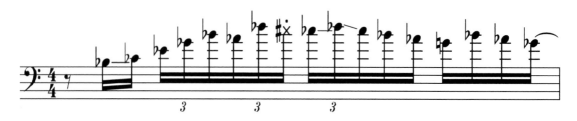

在這使用了節奏型態手法重組，Over the bar Line，2 + 1 + 2 +1，分別在不同的拍數交代清楚節奏的銜接，並且搭配著每個目標主音和 2 度音，Eb－Db－Bb－Gb，讓聽覺產生混搭的節奏感，第 2 小節最後兩拍經過音階下行。

Lick 9

Abm9

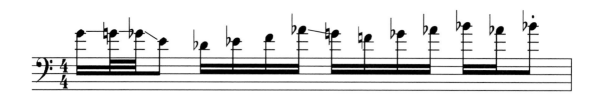

Upbeat 16 分音符起始，象徵 BMaj 9 混色在 Abm9 的 7 度音上行，在第 2 拍 16分 3 連音 Upbeat 6 度音上行 4 度到 Db，第 3 拍 5 連音起始仍然是表現 BMaj7 下行，第 4 拍的 Down Chromatic Approach G Note & Bb 包圍手法圍繞著 Ab，接著第2 小節 Gb & G 反覆裝飾著下行全音到 BMaj7 4 度音 E Note，在第 2 拍 16 分音符開始表現 DbMajor 混色在 Abm9 和弦當中，使用 1235 手法，下行半音到第 3 拍的 #4－3 音包圍著 Db 的 4 度而上行到 Ab。

Lick 10

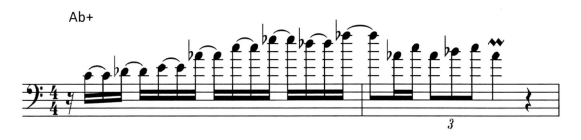

Ab+和弦，Federico 使用 Ab Augmented Scale 切分手法，並在 16 分音符從 3 度音 C Note 開始切分間接上行，3、4 − 4#51 − 135 − 54#5，也切分到第 2 小節，最後 落在主音 Ab Vibrate。

Lick 11

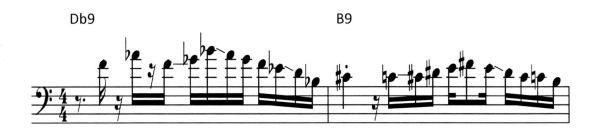

擷取在 Federico Solo 第 29 − 30 小節裡，從 Db9 − B9 的全音層和弦樂句穿越手法，第 1 小節 1 − 2 拍起始的 16 分音符和弦 3 度、5 度，第 3 拍接續了和弦 4 度混色 以 Gb 為主的 1321 手法，第 4 拍連接混色 Bb 的 5431，又或者第 4 拍 D Note 以 半音姿態連接暫時解決 3 度到 Bb，而下一步在座落到第 2 小節的 C#，第 2 拍的 16 分音符刻意 Chromatic C Note 連接，到第 4 拍原路徑 3 − 2 − b 2 − 1 返回。

Lick 12

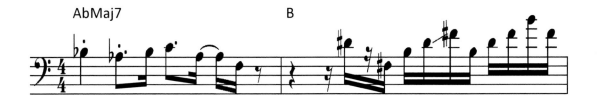

相差 b3 度音層和弦 AbMaj7 − B，第 1 小節 2 度 Bb 反覆音階下行，故意坐落在 F Note，而到了下一小節大跳 7 度，B 和弦的 3 度音 D#再返回 F#，為上個小節和 弦 F 的半音再接續，最後兩拍使用整齊的 1351 − 3515 Sequence。

Lick 13

16 分音符順階上下行 7653 – 2176 – 5672 下行半音 b2 Chromatic，此樂句較特別點綴的地方就在此，A# Note＆G#在第 4 拍全音下行手法包圍主音 A Note 上行，直到第 2 小節順音階上行。

Lick 14

在 Abm9 和弦中有趣的 Lick，Federico 有趣的設計兩拍一個主音 Motive，第 1 小節 Ab 為主音的 1 – 2 拍 2b34 - 55，第 3 – 4 拍被上行半音主題的 A Note，12b34 – 55，第 2 小節 1 – 2 拍在主音下行全音的 G Note 主題 12b34 – 55，最後解決回到 Ab 主題 12b34 -#45b31，整個畫面主題根音移動 Ab – A – G - Ab。

Lick 15

Abm9 Lick，第 1 小節第 1 拍 16 分音符混色 Ebm7 下行，在第 2 拍描繪了 Ab Melody Minor，第 3 拍又讓 Gb & G 與 Bb 相交也利用半音交換 3 度音移動，第 4 拍的 Ab Melody Minor，第 2 小節第 1 拍的節奏仍然相同上 1 拍，將 C Note 當成裝飾音反覆與 Db 纏繞，最後回到 Ab Melody Minor 線條上。

Lick 16

Ab+和弦中，使用 Augmented Scale 加上 Ionian 手法混搭波浪曲線句型，在第 1 小節第 4 拍 16 分音符#5 度音，象徵從 Ab Augmented 轉換 Ab Ionian，第 2 小節 1 − 2 拍從 3 度音 351 Sequence 手法，在#4 度經過音折返，最後強調 4、5 度音。

Lick 17

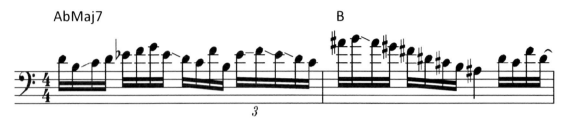

b3 音層的和弦 AbMaj7 – B，16 分音符樂句，第 1 小節第 1 拍從#4 度 & b3 度解
決並且包圍到 3 度音，第 3 拍的#2 度主題首先與 6 度相交，並且連接下 1 拍 5
度音，第 4 拍的 16 分音符 3 連音 5、6 度反覆纏繞下行，坐落在 C Note 大跳 b7
度解決到下個 B 和弦的 7 度音 A#，使用 B Ionian 處理，最後第 4 拍的 3 度 2 度
回返 3253 手法。

Dane Alderson

Soloing

Spirit Of The West (Yellowjackets)

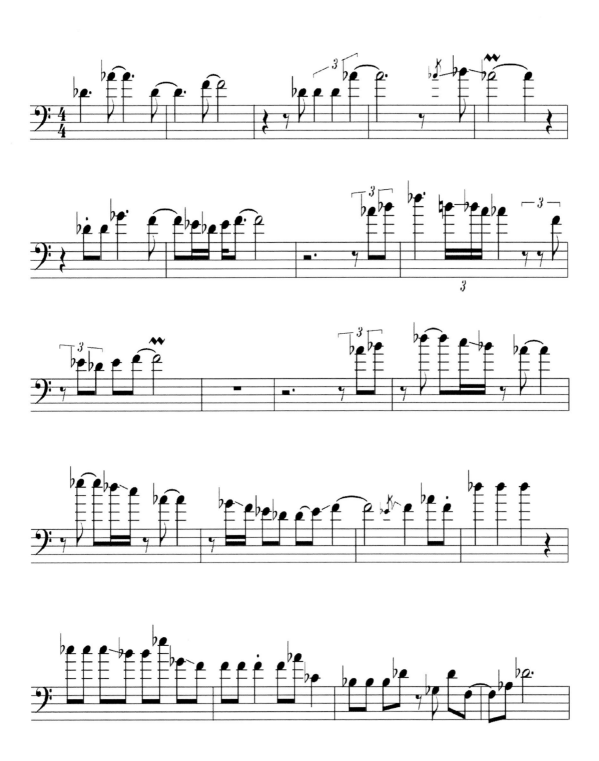

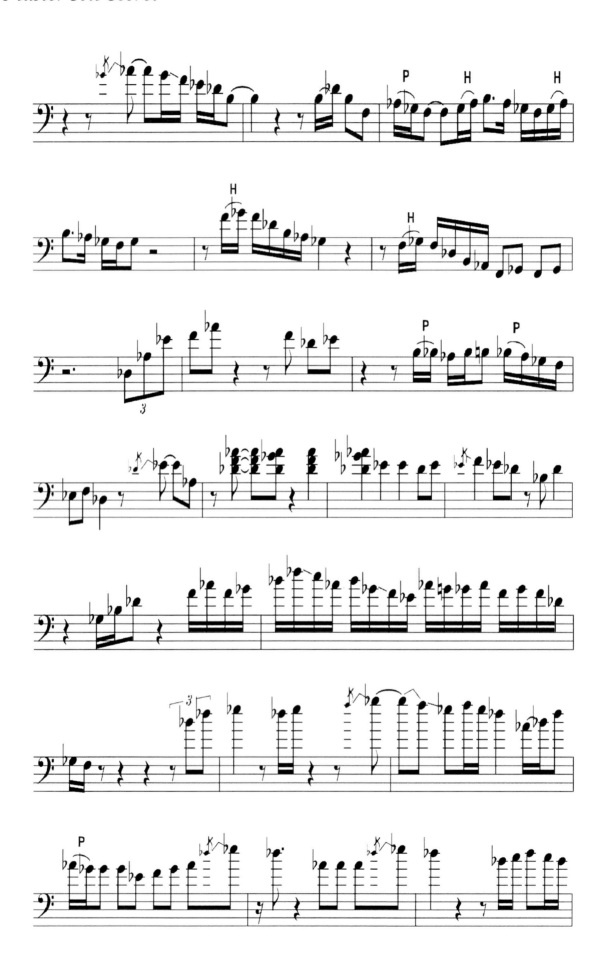

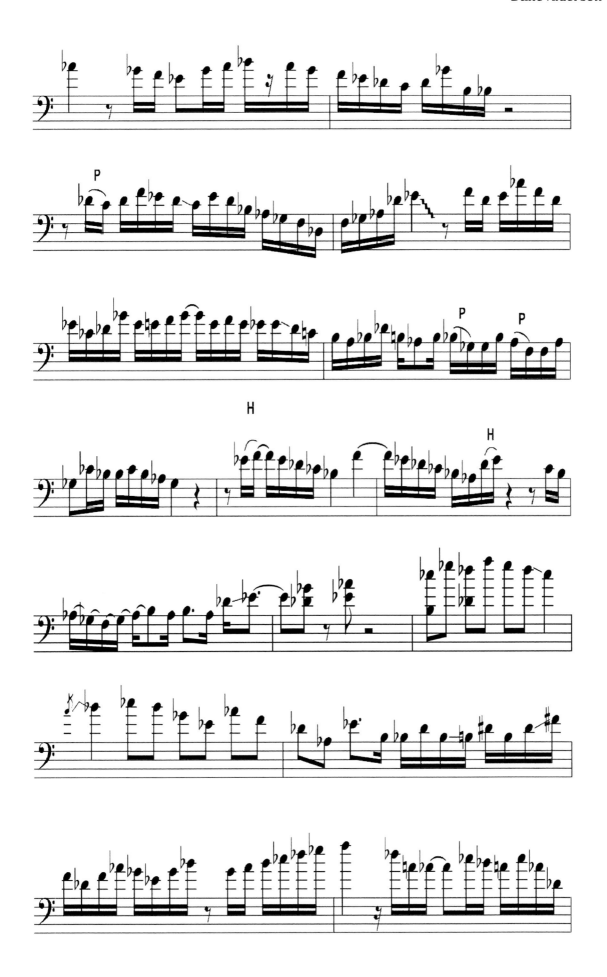

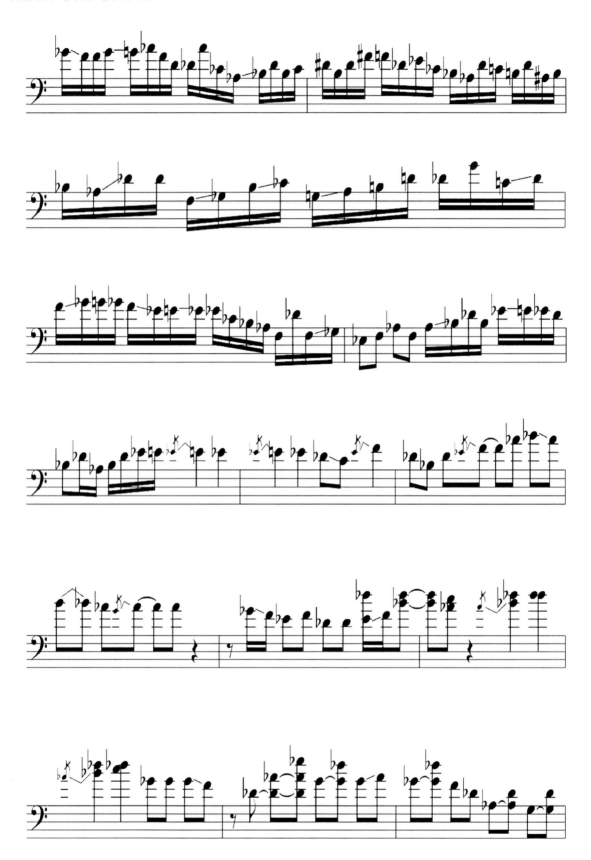

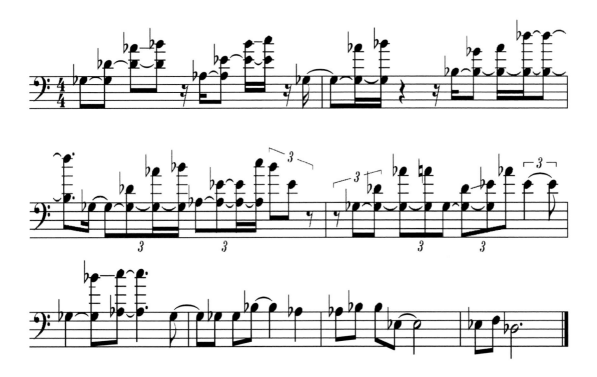

Dane Alderson 在 Yellowjackets 現場演出 Spirit of the West 的 Bass Solo，和弦進行 8 小節的變化重複進行著，可以看待為 4 Bar Progresson，的兩組變化，因為極為 相似但有有些差異。

第 1 到第 4 小節（DbSus/Gb、AbSus – DbSus/Gb、Bbm7 – DbSus/Gb、AbSus – DbSus/Gb、Db），第 5 – 第 8 小節（DbSus/G、AbSus – DbSus/Gb、Bbm7 – DbSus/Gb、 Eb7 – AbSus、Db），而實際進行包含和弦切分依照樂曲為主，由這 8 小節進行在 這 Solo Section 當中。

Dane Alderson 在這首曲子以循序漸進鋪陳的方式以簡單的音符色彩融入和聲帶 入，之後的情緒複雜連貫又快速變換的 4 Notes Group，並演奏著許多 Double Stop 技巧來幫自己的旋律音符混色。

Dane Alderson

出生於澳洲 1983 年 4 月，在成長過程中聽到了廣泛的音樂，父親是澳洲爵士鼓手，所以也涉獵了從 Oscar Peterson 到 Weather Report，他出生在美國的母親喜愛 Stevie Wonder、Michael Jackson、Prince、Neville Brothers。

Dane 4 歲開始與父親學習爵士鼓，到了 13 歲時受到 Ret Hot Chili Peppers 的 Bass Flea 彈奏，改變了他的方向轉彈 Bass，在 2001 年，僅 18 歲的他在 James Muller 和 Scott Lambie 的支持下，在 Wangaratta 爵士音樂節舉行的澳大利亞全國爵士低音獎中獲得第三名，並與廣受好評的爵士/融合樂隊"K"合作演出。

2002 年，他獲得了 James Morrison 獎學金，並在西澳大利亞表演藝術學院完成了音樂學士（爵士表演），在那裡他跟隨了一些澳大利亞最優秀的音樂家，包括 Graeme Lyall、Ray Walker、Chris Tarr，在 Graeme Lyall 的指導下，他還在西澳大利亞青年爵士樂團作曲家合奏團工作了兩年。

Dane 與各種樂隊和合奏團在許多音樂節上演出：香港爵士音樂節、Jarasum 爵士音樂節、爪哇爵士音樂節、北山爵士音樂節、墨爾本國際音樂節、博格豪森爵士音樂節、阿倫爵士音樂節、珀斯國際藝術節、北京爵士音樂節、弗里曼特爾國際爵士音樂節、約翰內斯堡歡樂爵士音樂節，定期與 West Australian Symphony Orchestra、BBC Concert Orchestra 以及許多備受讚譽的音樂家合作演出等等。

而當 Jimmy Haslip 離開了 Yellowjackets 的巢穴，Felix Pastorius 以出色的形式追隨了幾年，這當然就是這種情況。從那時起，關於 Yellowjackets 第三位 Bass 繼承人的熱議可以用持續的高潮來形容，Dane Alderson 直到他參與 2015 的面試以及所做的努力後而成為 Yellowjackets 現任的團員。

Dane Alderson

Yellowjackets – Spirit of The West

Yellowjackets classic performed Live at Jazz at the Bistro in St. Louis

Licks

Lick 1

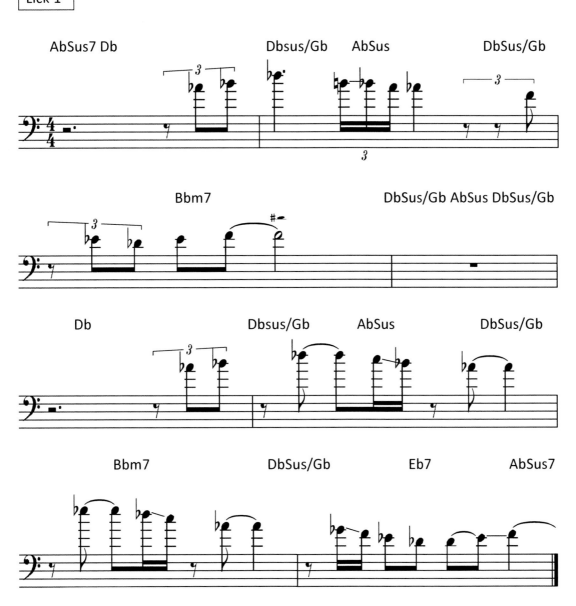

Lick 1 是 Dane 運用 Db Key Center 主題來延伸的 4 Bar Phrase，在第 2 小節第 2 拍 Upbeat 使用 16 分音符 3 連音 B Note 解決連續下行半音銜接第 3 - 4 小節的造句，而第 2 次的 4 Bar Phrase 在第 6 小節對照第 2 小節有些節奏和情緒上的調整，而第 8 小節的延伸似乎又刻意與第 3 小節相似，而將第 7 小節樂句填充，4 Bar Motive 開放第 3 小節的變化，而將主題些許的調整手法。

Lick 2

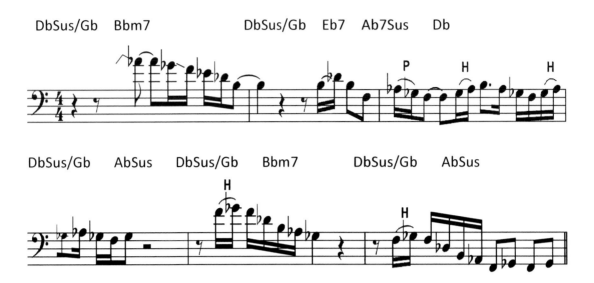

Dane 將 Db Mixolydian 混入和弦進行中，特別而且沒有太大的違和感，下行的線性樂句連接，將 B Note 置放在第 1 小節第 4 拍並且切分到下 1 小節做連接，第 2 小節的第 4 拍八分音符 F Note 和第 3 小節第 1 拍 Ab 的 b3 度音層連接，形成 4 小節的連結效果，第 5 小節樂句呼應第 6 小節的低音。

Lick 3

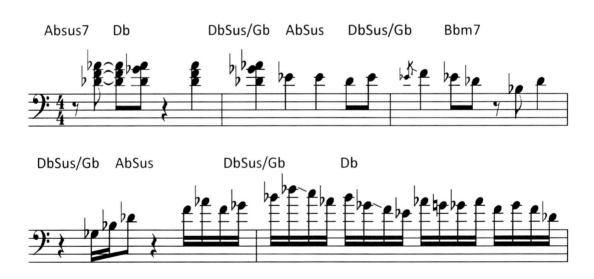

起始的第 1 小節 Chords Play Db & DbSus 交替到第 2 小節第 1 拍，接續第 2－3 小節的 8 分與 4 分音符的 Db Major Pentatonic，直到第 4 小節第 4 拍的 16 分音符起始連接第 5 小節 3534－6175、6432、5b545、3431，在第 5 小節第 3 拍的下行半音手法。

Lick 4

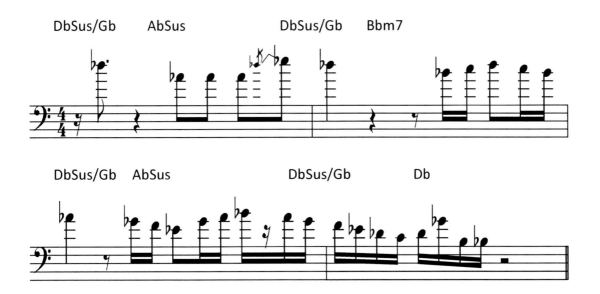

使用 Db Ionian Lick，在第 1 小節前往第 4 拍 8 分 Upbeat 9 度音回返到第 2 小節
第 1 拍 Root，繼續上下行的音階藉由節奏排列往返，第 4 小節第 2 拍的 b7 度
Chromatic 下行半音到 6 度音 Bb。

Lick 5

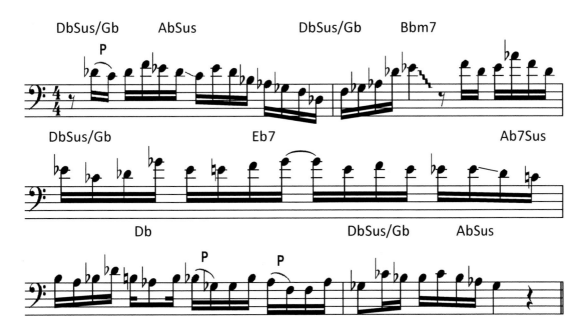

使用 Sequence 序列來編排，貫穿 1–2 小節的 Ionian & 3–5 小節的 Db Mixolydian，
從第 1 小節 16 分音符起始 17－1321－7216 - 5431、3451－2－31 -2531 第 3 小
節第 2 拍連續半音上行，第 3 拍 Gb & E 包圍 F Note 並解決下行，持續延伸，第
4 小節的第 1 拍 B & A 包圍著 Bb 手法。

Lick 6

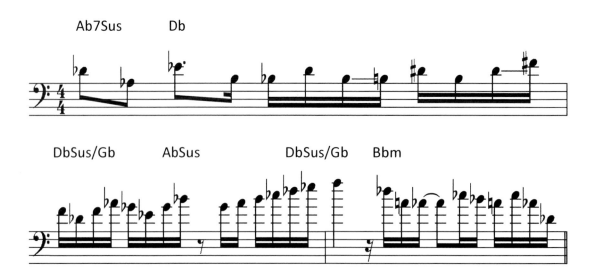

4 度 8 分返回起始,第 1 小節 2 拍#5 度回返半音解決到 Bb,第 3 拍 16 分起始 Bb 的 1b31b2、B Note 3135,繼續第 2 小節 Db、Ebm & Db Mixolydian(045 – 6b712), 第 3 小節第 2 拍 A Note 下行半音解決到 Ab,第 3 拍 Upbeat Double Chromatic 到 A Note 並且 Db Mixolydianb13 (b6b751)手法解決返回。

Lick 7

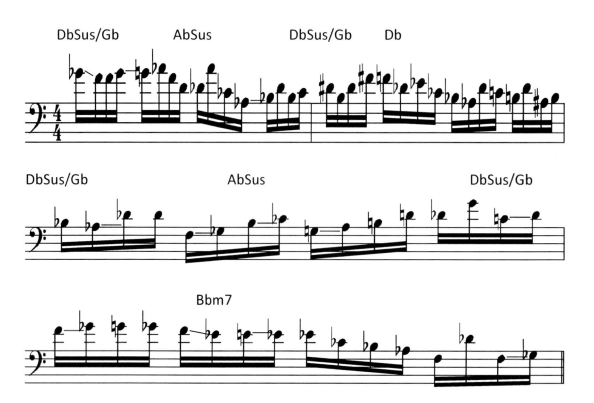

Dane 16 分音符連貫樂句手法，第 1 小節 Db Mixolydian 起始 4334 – #453b2 – 15b75 – 616b7，第 2 小節從第 1 拍接續是 B Note 3135 – Db Note 312b7 – Bb Note 1b7b32 – B Note 1271，第 3 小節 Bb Note 1b7b3b3 – F Note 1b24b5 – G Note 1b235 – Db Note 1#471，第 4 小節 F Note 1b22b2 – F Note 1b77b7 – Eb Note 1b654 – F Note 1b61b2，如此的連貫尋找主音的關係搭配技巧而混入每小節的和弦中。

Lick 8

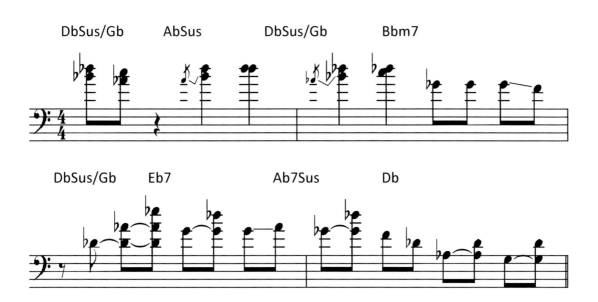

Double Stop & Chords 技巧樂句，第 1 小節的 Bbm & Ab 象徵，以及第 2 小節第 2 拍的主音、7 度 Double Stop，連接 4 度單音 44 – 43，第 3 小節 1 – 2 拍的 Db add9，3 - 4 拍的 Db Lydian 經過音，最後使用 Db Double Stop Diatonic 5 度 & #4 音。

JOHN PATITUCCI

Soloing

James Ross @ John Patitucci

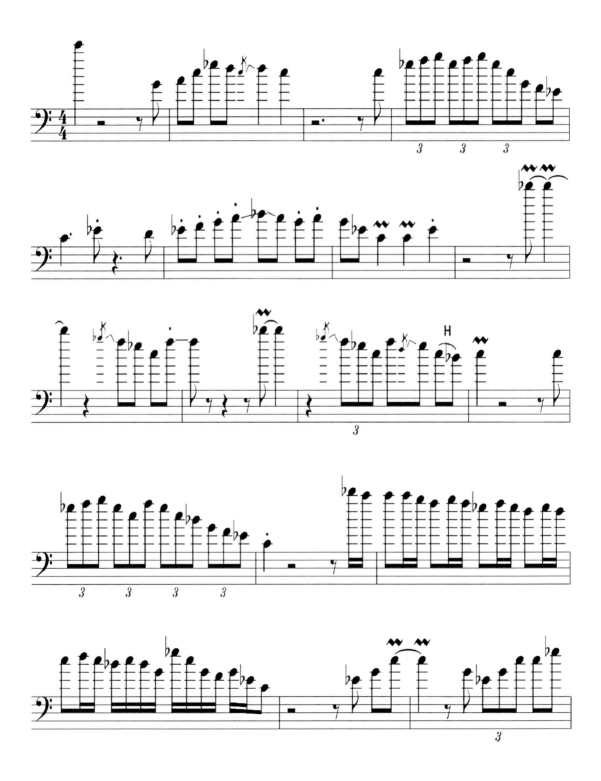

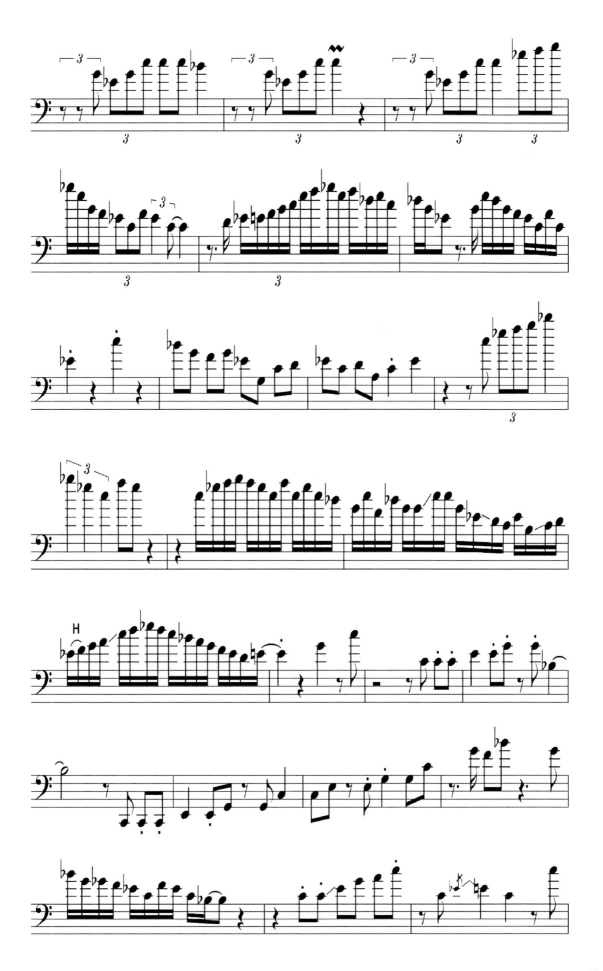

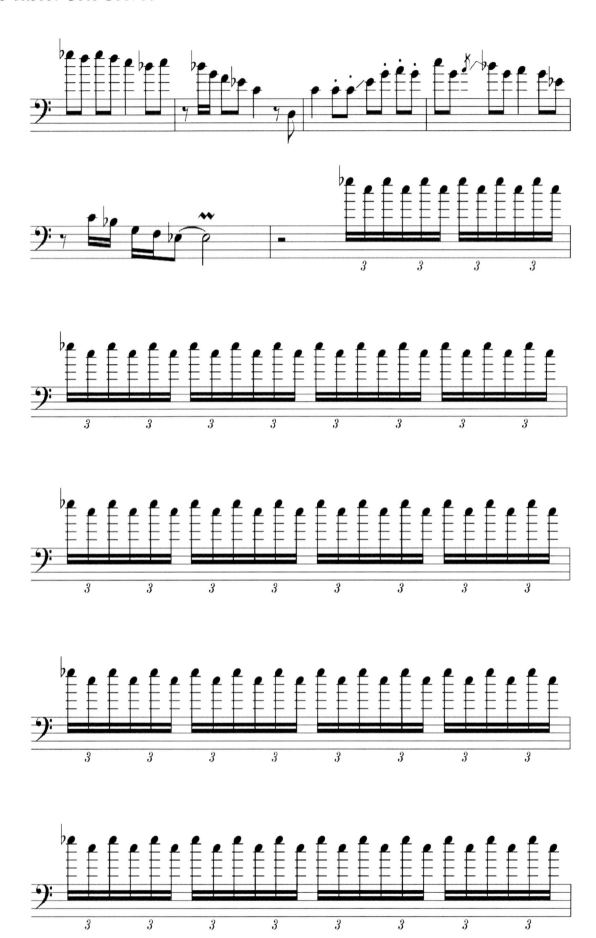

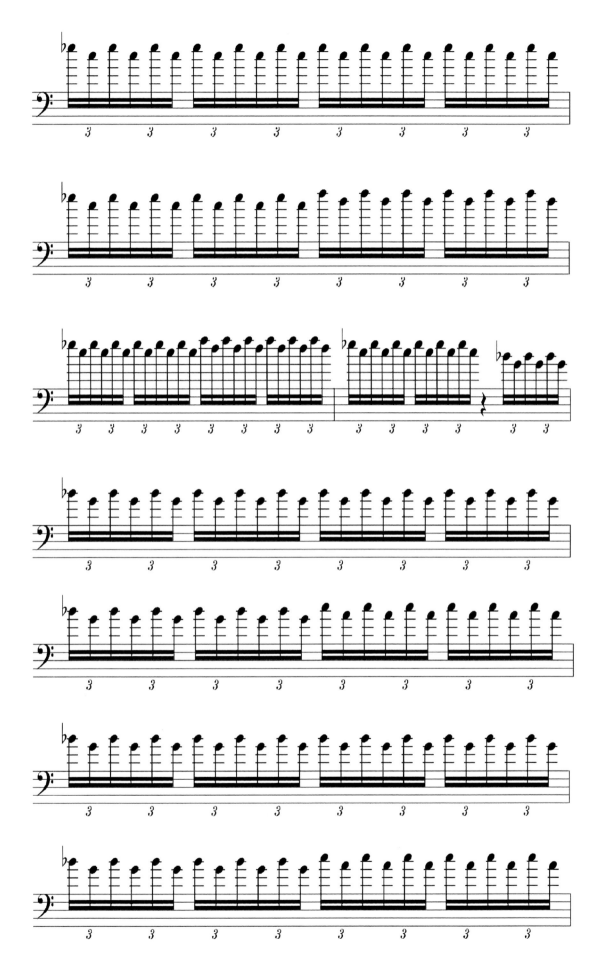

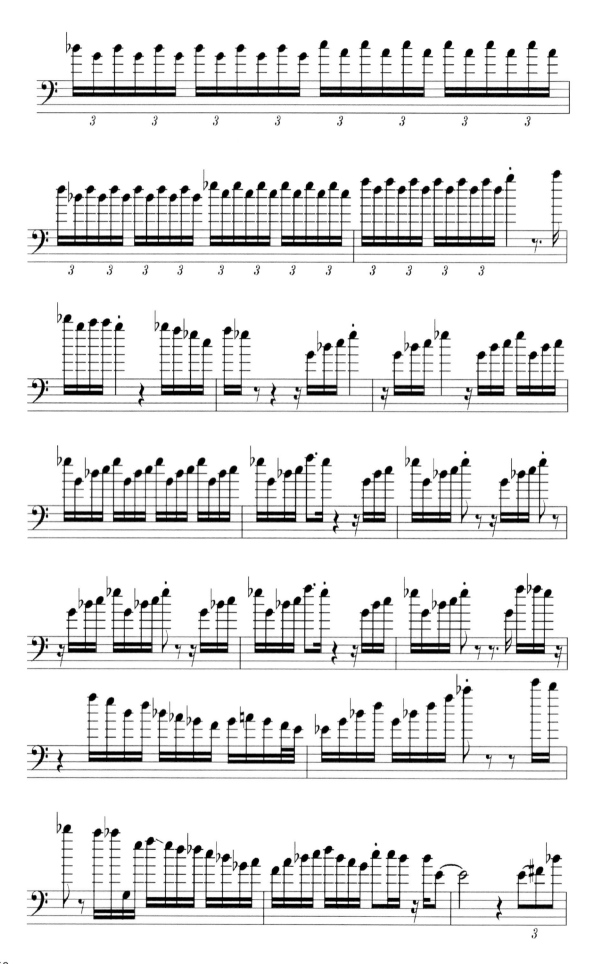

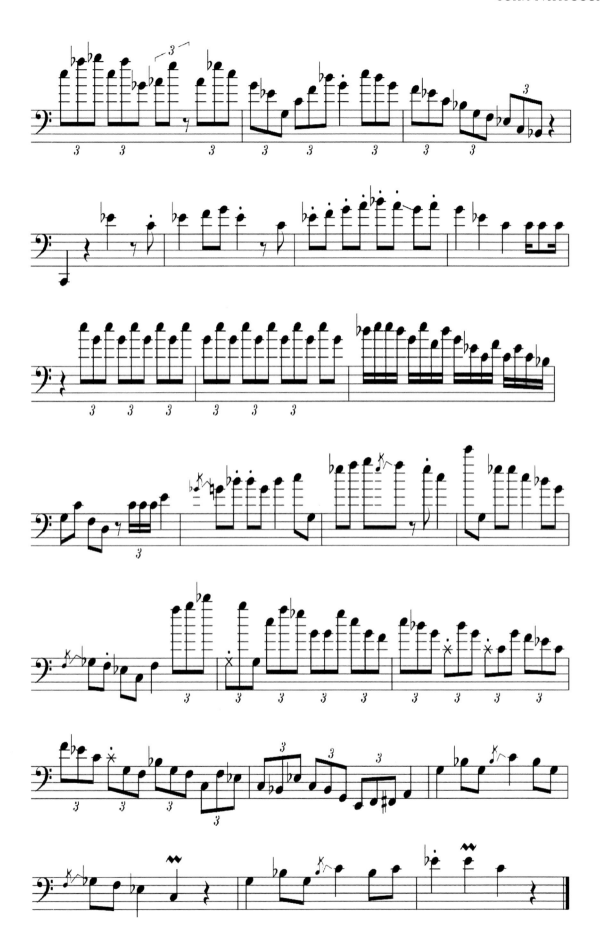

JOHN PATITUCCI

John Patitucci，出生於紐約布魯克林，1959 年 12 月 22 日，是美國<u>爵士</u>貝斯手和作曲家，當他 12 歲時，他買了他的第一隻貝斯並決定了他的職業生涯，1970 年代後期，他在 San Francisco State University、Long Beach State University 學習 acoustic bass，他的職業生涯始於 1980 年搬到洛杉磯，並與 Henry Mancini、Dave Grusin、Tom Scott。

從 1980 年代中期到 1990 年代中期，他是三個 Chick Corea 樂隊的成員：Elektric Band、Acoustic Band、Quartet.，以他為 leader 的三重奏與 Joey Calderazzo、Peter Erskine 一起合作，另外一個 4 重奏與 Vinnie Colaiuta、Steve Tavaglione、John Beasley，以及很多知名音樂家 Herbie Hancock、Wayne Shorter 和 Roy Haynes、Joshua Redman、Michael Brecker 等等……一起演奏。

他是紐約市貝斯手學校 Bass Collective 的藝術總監，並參與 Thelonious Monk Institute of Jazz 和 Betty Carter Jazz Ahead 計劃，他是紐約城市學院爵士樂研究的教授，2012 年 6 月，他創辦了在線爵士貝斯學校，被任命為伯克利音樂學院的常駐藝術家，也發行了許多個人的作品。

一直到現在仍然能在許多 Master 音樂家當中聽到他的點綴 Bass Line，使音樂上更加有戲劇性，充滿創意的彈奏 idea，影響著後面的許多 Bass 手，看著他時常的 Electric Bass、Double Bass 互換，尤其是他在 Chick Corea Elektric Band 的彈奏十分驚豔。

JOHN PATITUCCI

James Ross @ John Patitucci "Bass Solo"

Licks

Lick 1

C7#9

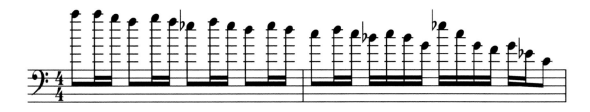

使用 C Dorian Mode，在高音的 6 度音起始下行，重複相同複合八分節拍，線性
反覆 2 度音下行網狀交織的動作，以降冪排列下行，直到第 2 小節第 2 拍混合使
16 分音符延續著 C Minor Pentatonic 編排下行結束。

Lick 2

C7#9

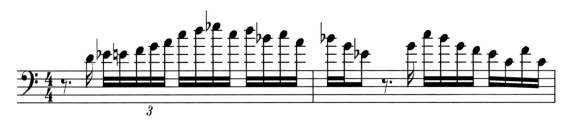

16 分音符 Dorian Lick 的延伸，在第 1 小節 2 拍增加了快速的 5 連音技巧，Eb、F
Note 之間使用半音 E Note 連接，上行到第 3 拍反拍的曲線開始下行，連結著第
2 小節的 C Minor Pentatonic 下行的排列。

Lick 3

C7#9

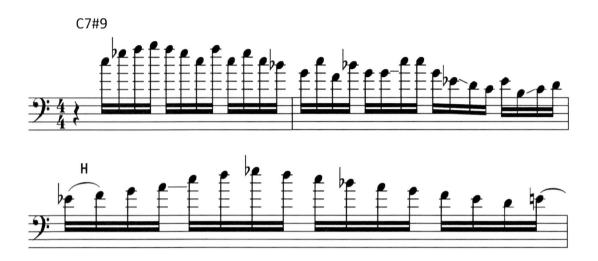

這是一個 16 分音符 Lick，C Minor Pentatonic Sequence Mix C Dorian，在第 1 小節的第 2 拍起始 1b345 – 4b314 – 1b31b7，貫穿第 2 小節 16 分音符 514b7(4th) – 5511 – 5b321 – b3712，在第 2 小節第 4 拍 16 分音符的 Eb 下行 3 度，銜接半音 B Note 而包圍 C Note，第 2 小節 b3456 -12b32 – 1b765 – 4b323，最後 E Note 切分到下一小節，使用不同的法連貫。

Lick 4

C7#9

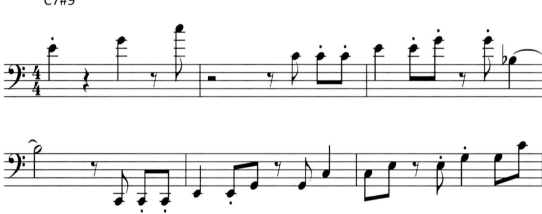

這裡像是一個 2 Bar Rhythm 的 Motive 造句延伸，在第 1 小節的第 1、3 拍 4 分音符，以及第 4 反拍銜接第 2 小節第 3、4 拍 8 分音符，象徵 C Triad，第 4 小節的 C7，繼續節奏延伸到第 5、6 小節。

Lick 5

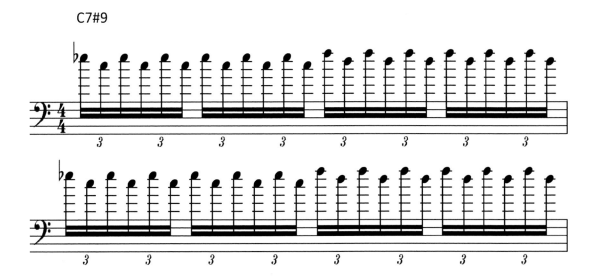

C7#9 和弦，John Patitucci 使用 C Minor Pentatonic 的幾個內音 Eb、C – F、D，這兩組對稱 3 度音使用著 Multiple 手法，將他們兩組 6 連音分別兩拍後替換的速度感。

Lick 6

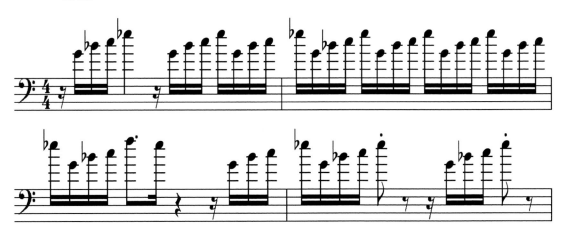

這是個很有趣節奏 4 音移位綑綁，在第 1 小節首先空出第 1 個 16 分音符排列的 G、 Bb、C，將 Eb Note 置放在第 2 拍 4 分音符，接著第 3 拍同第 1 拍 16 分音符休止符，並依序相同排列，而 Eb 變成下 1 拍的第 1 個 16 分音符，並且與第 4 拍的 G、Bb、C 並列，繼續延伸，因此變成 16 分音符 234 點與下一拍第 1 個 16 分為一組延續著這樣的進行。

Lick 7

C7#9

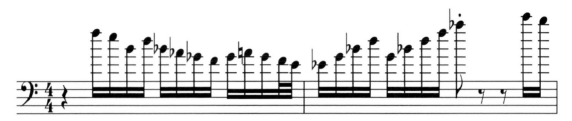

這一個 Lick 也是複合觀念所組合成，第 2 拍 4 度音的 F – 17#46 手法銜接 Bb – 1b7b65(C Locrian)，第 4 拍 Gb – 1b317b7，最後的 24 分音符 E Note 為半音下行 Passing Tone，銜接第 2 小節的 16 分音符 EbMaj9 Sequence，經過音 11 度到 13 度下行半音準備到下一小節的其他作用。

F、Bb、Gb – Eb

Lick 8

C7#9

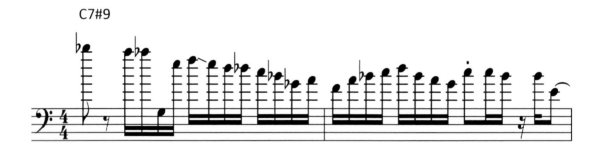

C Mixolydian Lick，使用高音 Bb 下行，第 2 拍 16 分音符的 6 度、b6 Chromatic Approach、使用 5 度低音 Displacement 手法產生音差，銜接回高音 3 度音 E Note，第 3 拍 16 分音符的 432b2(Db Chromatic Approach)，第 4 拍的 C 使用 1b7b56 手法，第 2 小節繼續 C Mixolydian 4 度 F Note 起始 46b71 手法、第 2 拍 2b765、最後 Bb & E 特色的 tritone 差異結尾。

Lick 9

C7#9

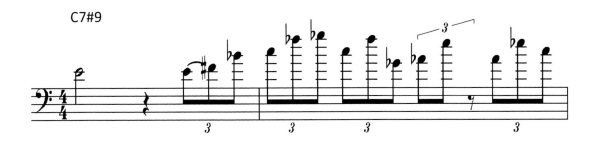

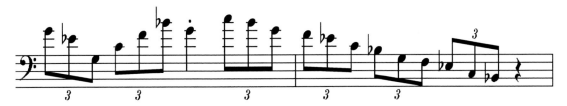

這是一個很 Cool 的雙主題 3 連音結合樂句，C Whole Tone + C Minor Pentatonic，第 1 小節從 Whole Tone Scale 起始，E –12b5，銜接第 2 小節 C –13b5、13b5（低音），Ab – 1b6、153，這兩小節的 C Whole Tone Scale 部分，使用第 2 小節第 4 拍變異的 Ab Triad 來銜接，第 3 小節起始的 C Minor Pentatonic 排列著 5、1、5、1 的合聲走向，G – 1b61（低音）、C – 14b7、G – 1，C – 1b75，銜接最後第 4 小節的下行。

E、C、Ab – Cm Pen

Lick 10

C7#9

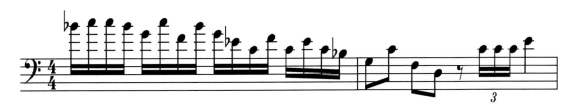

16 分音符的 C Minor Pentatonic 目標音重組樂句，第 1 小節的 16 分音符呈現，從第 1 拍開始 Bb – 1221、G – 14、F – 14、C–5b314、C – 1b31b7，再讓第 2 小節跳脫 Pentatonic 的框架。

Lick 11

C7#9

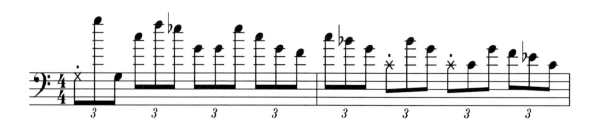

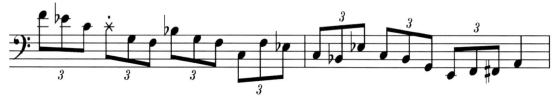

一樣是 3 連音 C Minor Pentatonic 目標音和音階 Sequence 組合，第 1 小節的和聲設定為 G－011、C－14b3、G－11b6、C－154，接續其他不規律的上下行，最後第 4 小節最後兩拍變異的 12#2－4。

Christian McBride

Soloing

George Duke Trio "It's On" Live at Java Jazz Festival 2010

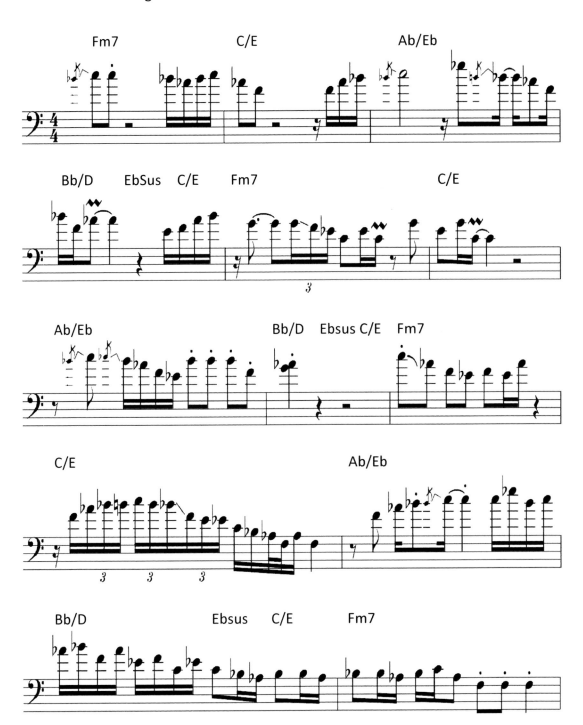

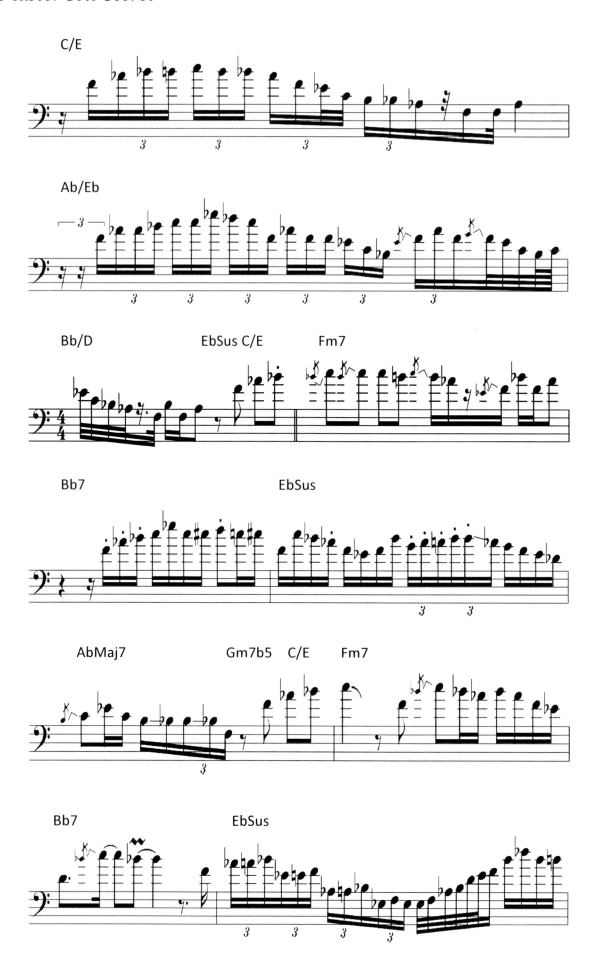

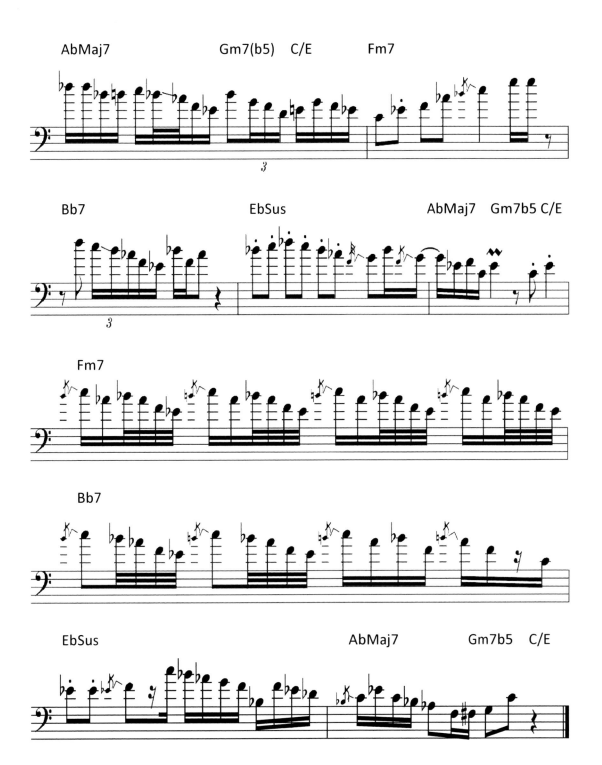

Christian Mcbride

Christian Mcbride 生於 1972 年 5 月 31 日，在開始學習低音吉他後，Christian McBride 轉而學習低音提琴並就讀於茱莉亞音樂學院，是美國<u>爵士</u>貝斯手、作曲家和編曲家，他作為伴奏出現在 300 多張唱片中，並且是七次<u>格萊美獎</u>得主。

Christian Mcbride 曾與許多爵士音樂家和樂團合作演出和錄音，包括 Freddie Hubbard、McCoy Tyner、Herbie Hancock、Pat Metheny、Joe Henderson、Diana Krall、Roy Haynes、Chick Corea、Wynton Marsalis、Eddie Palmieri、Joshua Redman、Ray Brown's "SuperBass" with John Clayton，以及 Sting、Paul McCartney、Celine Dion 等流行、嘻哈、靈魂樂和古典音樂家。

1990 年代初，Christian Mcbride 與鋼琴家 Brad Mehldau 和鼓手 Brian Blade 一起成為薩克斯演奏家 Joshua Redman 四重奏的成員。

Christian Mcbride 於 1995 年發行首張專輯 Gettin' to It (Verve)後開始領導自己的樂隊。

從 2000－2008 年，Christian Mcbride 帶領他自己的樂團 Christian Mcbride Band 發行了兩張專輯：Vertical Vision (Warner Bros., 2003)、Live at Tonic (Ropeadope, 2006)。

在眾多的合作邀約當中，已成為當今音樂界最受歡迎、錄製最多、最受尊敬的人物之一，陸續的貢獻持續進行。

Christian Mcbride

George Duke Trio "It's On" Live at Java Jazz Festival 2010

Licks

Lick 1

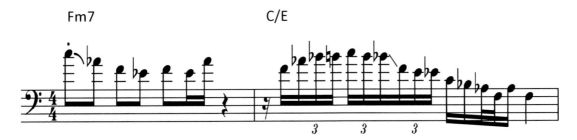

在這 2 Bar 和弦進行 Fm7 – C/E 當中，Christian Mcbride 使用著 Fm Blues Scale 框架來做處理，也像是呼應般的造句，第一小節的短 Phrase，第 1 拍使用著俏皮的短長音符 C & Ab 延伸，第 2 小節 Multiple Fm Blues Lick 手法回應的 16 分音符 3 連音，以及第 2 拍 Blues Note 半音下行，反拍增加了一個對稱手法，在不同弦上也製造了 F – E – Eb 的 Chromatic Down。

Lick 2

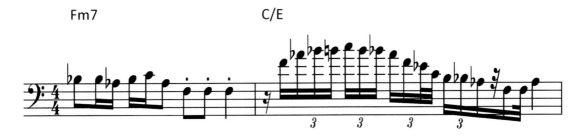

一樣是個 Fm Blues 前短樂句主題，呼應後面的 Multiple 回應句，在第一小節的陳述回到第 3 – 4 拍的短音 F Notes，立即第二小節跳往高音 F Note 起始倍數化的三連音，加上單位更小的音符增添表情。

Lick 3

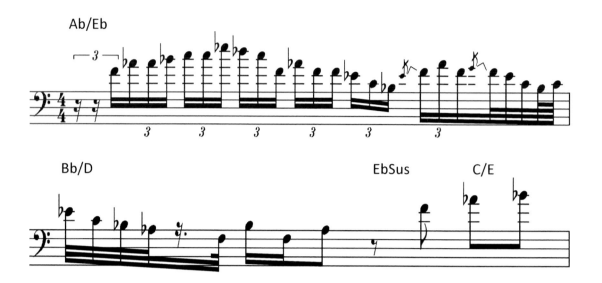

和弦進行 Ab/Eb – Bb/D Ebsus C/E，使用著 Fm Blues 貫穿，將節奏 16 分三連音加上些 32 分音符連奏，在第 1 小節第 1 拍第 3 個 16 分 Triplet 起始，第 2 拍的反拍 3 連音 Db Note 也似乎將 F Aeolian 風味增加了一點進來，有趣的第 4 拍 16 分音符 3 連音加上 32 分音符，第 2 小節第 1 拍一樣是 32 分音符在反拍的附點音符須注意的特殊節奏切點，第 3 拍反拍 8 分音符又上行到高音的 F Note 起始。

Lick 4

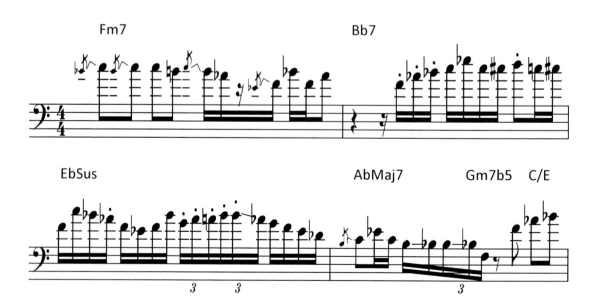

和弦 4 小節進行 Fm7 – Bb7 – EbSus – AbMaj7 Gm7b5 C/E，Christian Mcbride 使用不同的手法迅速結合在這 4 小節當中，簡單的 8 分音符加上表情滑奏，讓 Fm Pentatonic 在第 2 拍的 5 度、b5 音產生強烈的對比層次，再回到 Fm Pen。

第 2 小節回到第 2 拍 F Note 短音起始，運用 F Dorian Bebop 反應在 Bb7 和弦，在第 4 拍停留在 C# Note，未解決而前往下小節 F Note，接著兩拍的 Fm Pentatonic，第 3 小節 3 – 4 拍開始描繪 EbSus 和弦：34#4 - 554、321b7，第 4 小節再次回到 Fm Pentatonic。

Lick 5

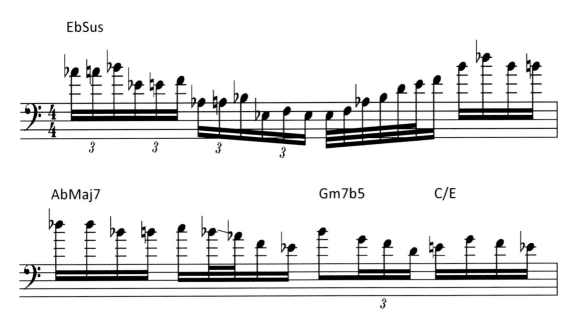

在第 1 小節使用 Chromatic Approach 1 #1 2 上行手法，並使用 16 分音符 3 連音，置放在 Ab & Eb 依序操作下行到第 2 拍，第 3 拍 32 分音符一樣描繪 EbSus 加上反拍的 D、E Note，第 4 拍 16 分音符置放半音到 b13 度 Db 進入第 2 小節是利用 AbMaj7 的 4 度音返回 2 度 Chromatic b3 到第 2 拍的 Target 3 度音這樣連續構思的手法，最後的兩拍借用 D & E Note 象徵 F Melody Minor 6、7 度音，返回 Eb。

Lick 6

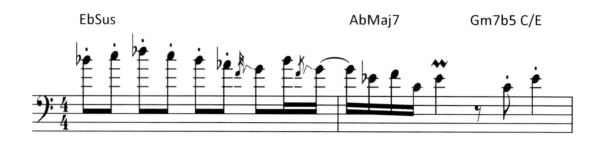

一個很純粹 Ab Major Diatonic 手法，設計了不同的方向、使用短音、滑奏、顫音增加風味，23－43－21－727－7563－5－03-5，如此就顯得更加有特色。

Lick 7

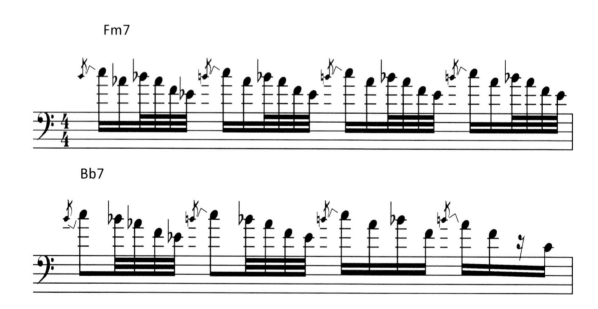

在 Fm7－Bb7 和弦進行中，將 Fm Pentatonic Multiple 重複的幾個音符，32 分複合 16 分音符作法，也在每拍第 1 個音符做上行滑音處理，第 2 小節前兩拍 Downbeat 相較第 1 小節成為八分音符，作為節奏上的變化，直到第 3－4 拍的 16 分音符下行。

Matthew Garrison

Soloing

Roberto Badoglio:Live in Italy (Bass solo on the tune muad´ib) May 2011

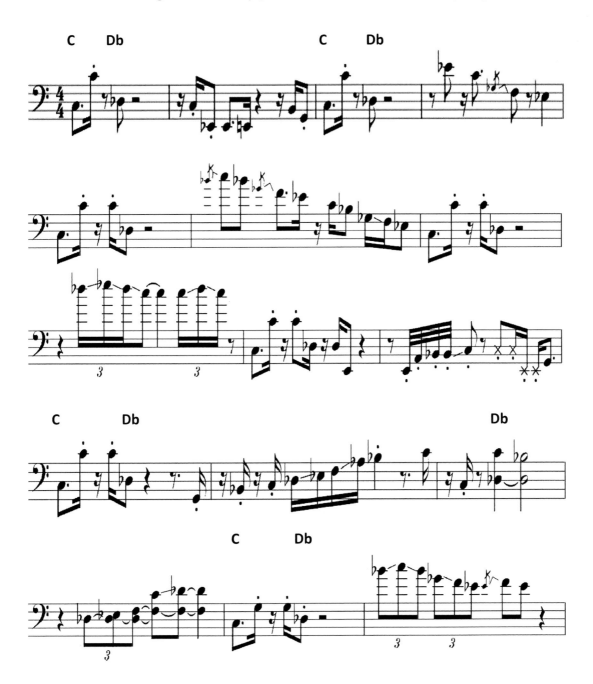

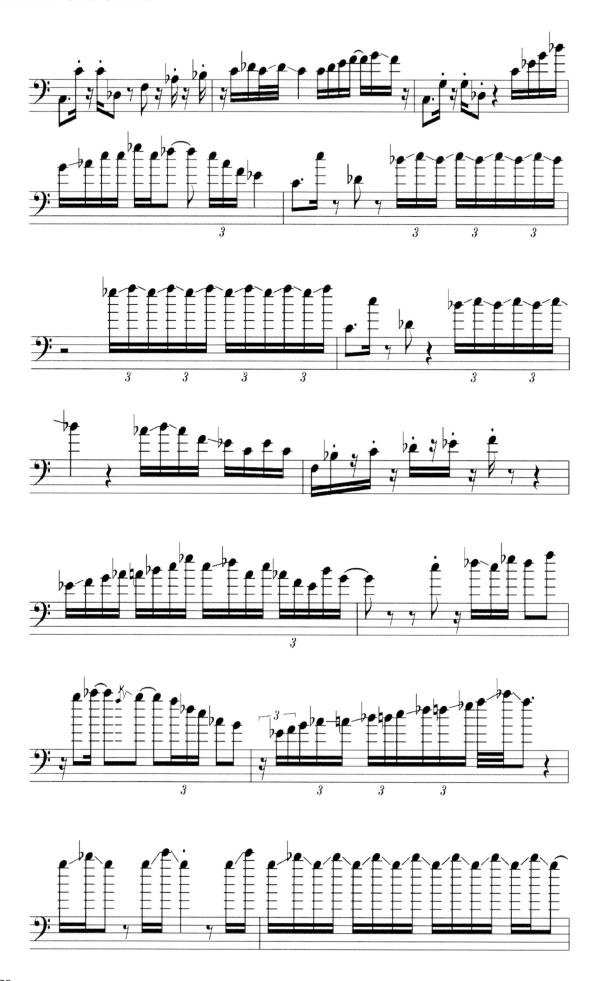

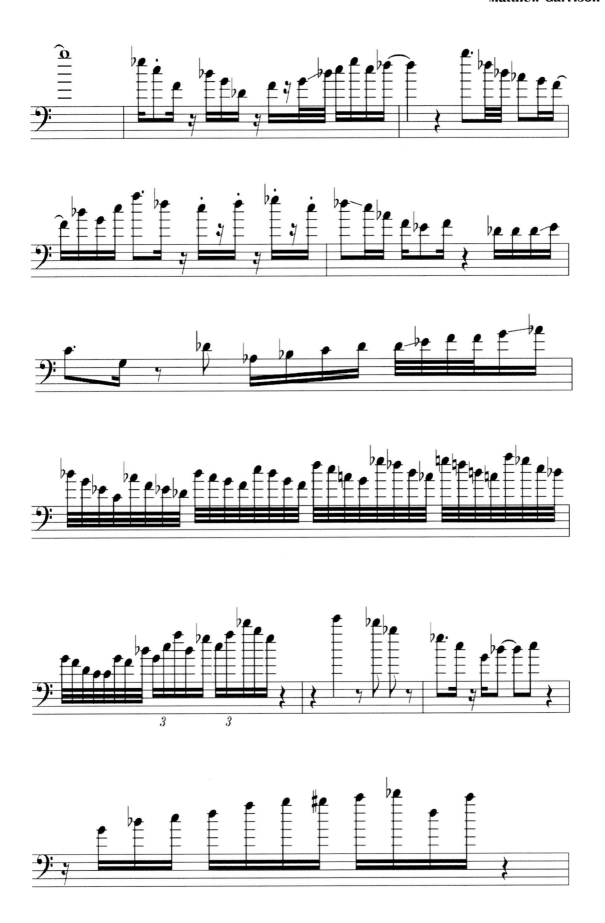

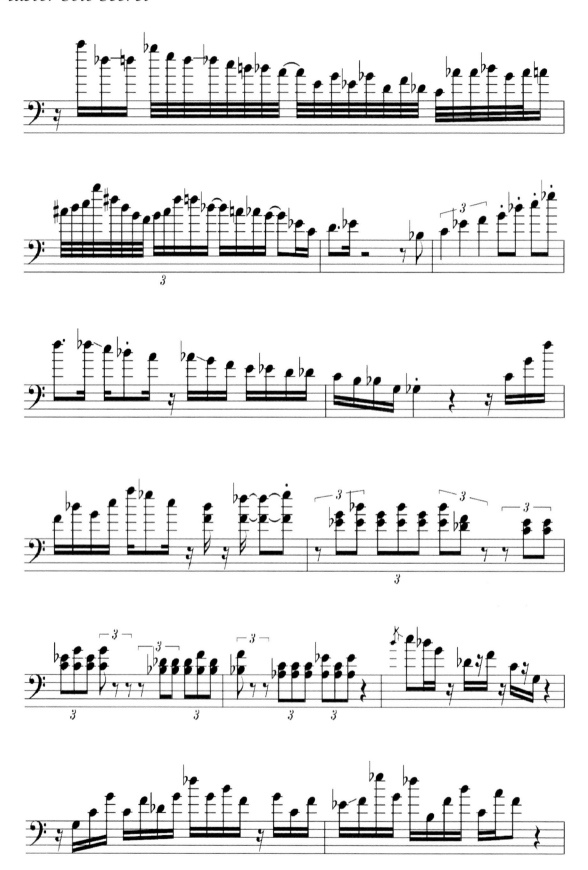

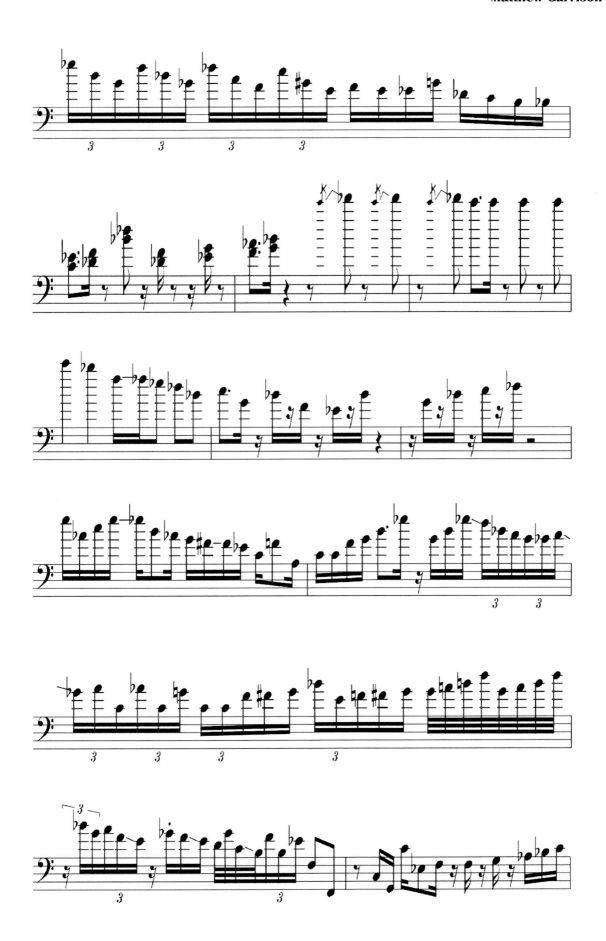

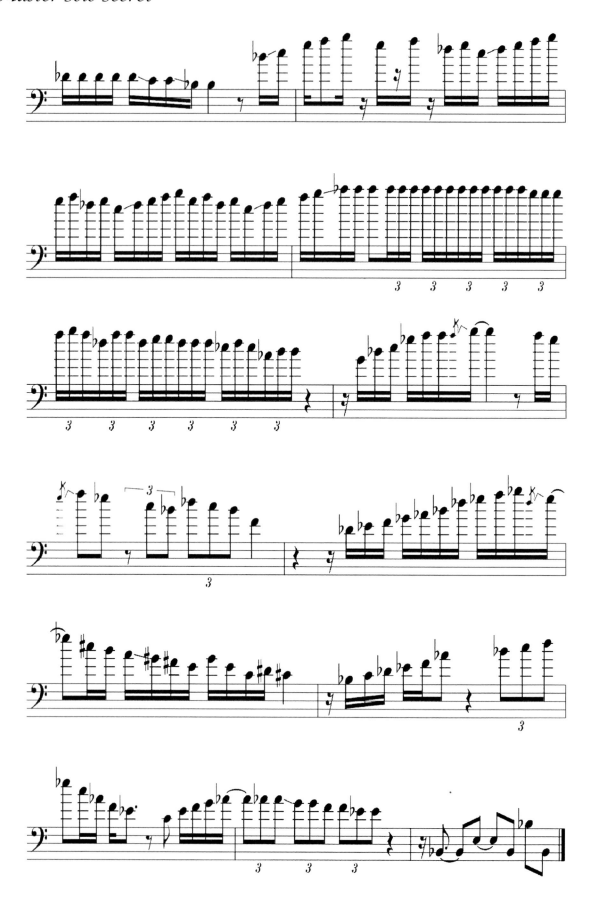

Matthew Garrison

電貝斯手兼製作人 Matthew Garrison 是貝斯手 Jimmy Garrison 的兒子，自 90 年代初以來，曾與 Ornette Coleman、Herbie Hancock、John Scofield、Joni－Mitchell、Meshell Ndegeocello、World Saxophone Quartet 在內的眾多頂級音樂家錄製並巡迴演出，僅舉幾例。

自 2000 年以來，他還領導了自己的樂隊，並自行發行了一些唱片。

雖然出生在紐約，童年大部分時間都是在意大利度過的，1988 年，他和鼓手/作曲家/鋼琴家 Jack DeJohnette 住在一起，第二年他獲得了 Berklee 的全額獎學金，並開始在城市演出工作，他於 1994 年搬回紐約。

音樂多樣性和適應性使他成為了一個受歡迎的伴奏者，他在 1996 年在 Joe－Zawinul 的 My People 專輯中的演奏為他贏得了許多仰慕者的讚譽以及更多的工作。

Garrison 在他自己的 Garrison Jazz Productions 以領導者身分首次亮相，除了許多其他歌手和樂器演奏家之外，他還招募了吉他手 David Gilmore、Adam Rogers、鍵盤手 Scott Kinsey、打擊樂手 Arto Tuncboyaciyan，許多人不僅喜歡他的演奏和作曲，還喜歡他細緻、多層次的製作，在他的現場演出之間，也參與了 Dennis Chambers' Outbreak (2002)、Hancock's Future 2 Future Live (2002)。

2004 年，Garrison 發布了 Matthew Garrison Live 和廣受好評的 Shapeshifter，與 Alex Machacek 和 Jeff Sipe 共同主持了即興表演課程。

Garrison 發布了完全獨奏的 Shapeshifter Live 2010 Pt.1，同年，他在 Whitney Houston 的全球巡迴演出中巡迴演出，2015 年 Garrison 和薩克斯管演奏家 Ravi Coltrane 開始與 DeJohnette 組成正式的三重奏。他們的首張唱片 In Movement 於 2016 年由 ECM 發行，直到現在仍然是個邀約不斷的音樂家。

Matthew Garrison

Roberto Badoglio:Live in Italy
(Bass solo on the tune muad´ib) May 2011

Licks

Lick 1

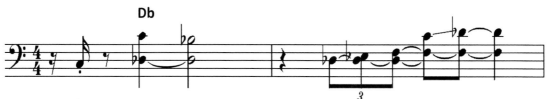

和聲配置手法，Matthew 將此兩小節使用 Double Stop 手來呈現，在第 1 小節 Root 與 7 度和 6 度，接著第 2 小節第 2 拍一樣保持 Root，Double Stop 使用 2371 音結合。

Lick 2

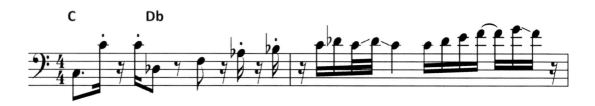

Riff C – Db 的過程，在第 1 小節開始 Scale 切分，第 2 小節的 Feel in 第 1 拍的節奏變化參雜 32 分音切分到第 3 拍 16 分音符的 C Phrygian Dominant Scale。

Lick 3

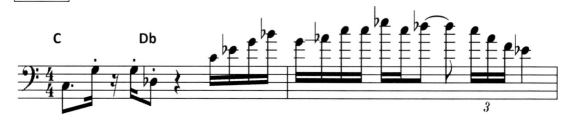

Riff C – Db 的過程，在第 2 小節 Feel In 與上個 Lick 手法相似，但在第 1 小節第 4 拍以 16 分音符上行 Cm7 切入連接，第 2 小節 1–2 拍的 AbMaj7 & 3–4 拍的 Fm7 下行。

Lick 4

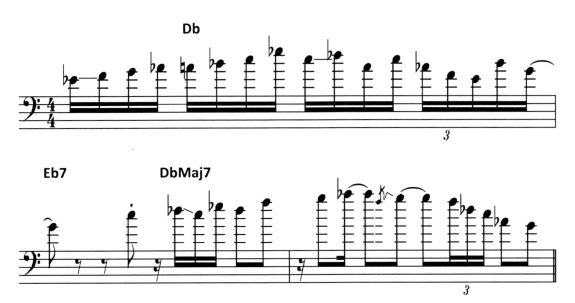

Lick 4 的 Db 和弦在第 2 拍起始，Matthew 使用 Eb Mixolydian 加上#4 音所製造的混色 Lick，連接 G Note 到第 2 小節，前兩拍是 Eb7 立即返回 DbMaj7 和弦，用用線性 Db Lydian Sequence 上下行。

Lick 5

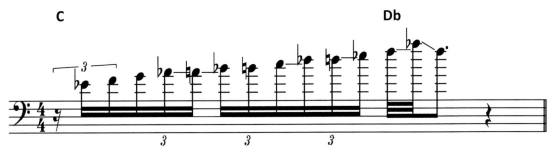

使用 Eb Mixolydian16 分 3 連音符上行，Root、2 度、3 度之後連續半音上行。

Lick 6

DbMaj7

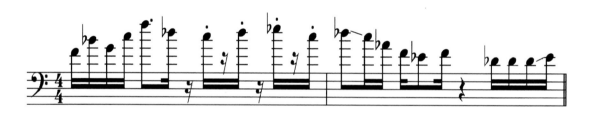

Eb 起始運用 Db Lydian Mode 下行的變異音層組合，在第 3 拍反拍加了 32 分音符，273 – 06#41 – 03#46 - 7271，組成了這特殊聲響的 Lick。

Lick 7

DbMaj7

Db Lydian 3 度 F Note、#4 度 G Note，分別使用 4 度音層手法，在第 1 小節 3 – 4 拍使用 7 度 1 度 2 度的 16 分音符反拍切分，連接第 2 小節下行變化節奏 175 – 323 – 0 – 1112，在第 4 拍得連續 3 個 Db Note 產生速度感。

Lick 8

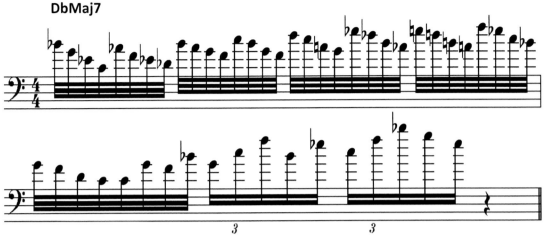

DbMaj7 和弦中，Matthew Garrison 使用 32 分音符混色連接音層思維，第一小節 1 拍 Cm7 Arpeggio 下行 ＋ DbMaj Pentatonic 5321，大跳 6 度到第 2 拍 DbMaj7 的 6 度 65#43，從第 2 拍反拍起始平行的 Sus4 手法，F－5421，連接全音第 3 拍的 G－5421(Outside)，反拍 Ab－5421，半音銜接第 4 拍 A－5421(Outside)、Bb－5421，第二小節第 1 拍的 C－5421、154b7(5 度 ＋ 4 度)，第 2 拍的 16 分音符 3 連音四度 G－14b7 ＋四度 Bb－14，第 3 拍的四度進行 C－14b7 ＋ G、F。

Sus4 連接手法根音脈絡：F－G－Ab－A－Bb－C

Lick 9

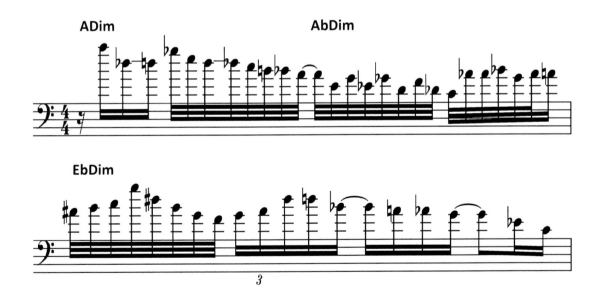

三個不規則 Diminished 和弦連接，ADim－AbDim - EbDim，第 1 拍 134，主音下行 3 音 Outside 解決到 4 音，第 2 拍 32 分音符前半的 6543(第 2 和第 4 的 Passing Notes)，反拍 b32b21，A 切分到第 3 拍 AbDim 和弦，延伸的半音下行 b3 度連接手法 EG－EbGb(Passing)－DF，第 4 拍的音層 311271#1 連接第 2 小節 EbDim，第

1 拍 32 分音符 5#563 + G7Aug 下行，第 2 拍 EbMaj7 下行，切分第 3 拍 Bb、A、Ab、G，最後第 4 拍解決回 Eb、C。

Lick 10

DbMaj7

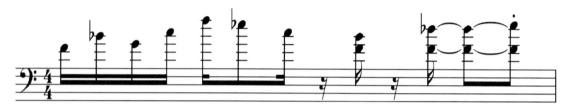

第 1 拍從 3 音的 4 度手法 F－Bb、反拍的 4 度 G－C－F，延伸到第 2 拍，第 3 拍和第 4 拍的 Double Stop，保持著低音 F Note，結合 Bb、Db、Eb 上行。

Lick 11

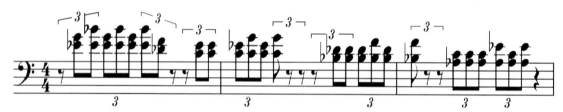

Double Stop 3 連音組合，分別連接以根音 Eb－Db－C－Bb－Ab 置入三小節，並且搭配個別的 3、5 音交錯。

Lick 12

DbMaj7

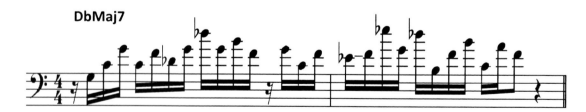

16 分音符混色 4、5 度音層手法，第 1 小節第 1 拍的 CSus4 從 5 音起始，第 2－3 拍的 DbMaj7 從 7 度音 4 度手法起始 C、F－Db、G 第 3 拍的反向和借用 b7 度音返回 F Note，接著連接第 2 小節象徵著 Eb+7 和弦的變化第 1 拍 1213，第 2 拍 b7#52#5，第 3 拍的 F Triad 531。

CSus－DbMaj－Csus－Eb+7－F

Lick 13

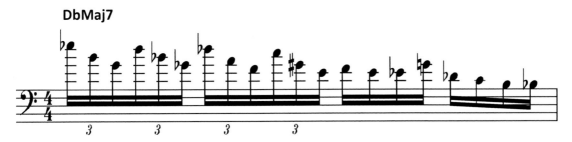

使用 16 分 3 連音符構成的 Augmented 半音和弦下行 G+ – Gb+ – F+ – E+，連接第 3 拍的 Eb – 2b213，Db – 17b76，和弦半音根音下行 G – Gb – F – E – Eb – Db。

Lick 14

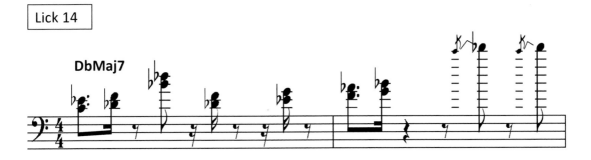

Double Stop，建築在音階之上 71 – 6 – 1 – 2 – 3#4 個別增加 3 度音和聲，最後第 2 小節的 3 – 4 拍反拍 8 分音符和弦主音裝飾收尾。

Lick 15

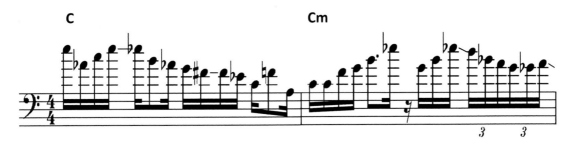

16 分音符混色在 C 和弦當中的 Lick，第 1 小節第 1 拍 Ab+，第 2 拍的 Abm 下行，第 3 拍的 Eb – 3b321，第 4 拍 F Triad，連接第 2 小節的 C Harmonic Minor 加上返回的 C Dorian，Gb 半音上行返回 b3 Scale A Note。

Lick 16

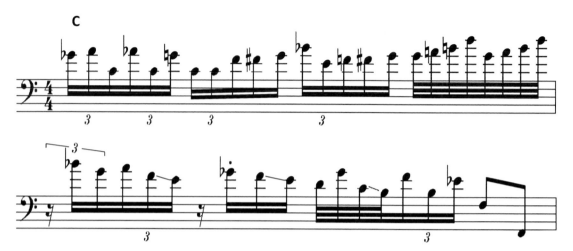

在 C Chord 當中，以 C Root 為主的變化思維，第 1 小節第 1 拍的 C Dim，反拍的 G Passing Tone，第 2、3 拍變化 C7，再變異到第 4 拍的 32 分音符兩個 Cmaj7 – 5672，第 2 小節第 1、2 拍的 C7，最後演化成 Cm(Maj7)。

變化過程：C Dim – C7 – C7 – CMaj7 – C7 – C7 – Cm(Maj7)

Lick 17

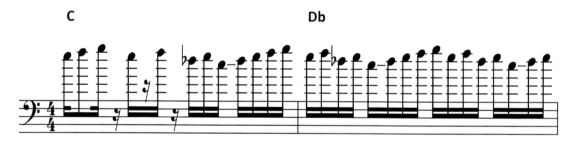

C、Db 和弦，混搭上 F Harmonic Minor V 級的 C Phrygian Dominant Scale，第 1 小節 345 – 0304 – b231 – b2345，第 2 小節在 Db Lydian #2 調式，符合#231#2 – 71#23 – #4#231 – #271#2。

Lick 18

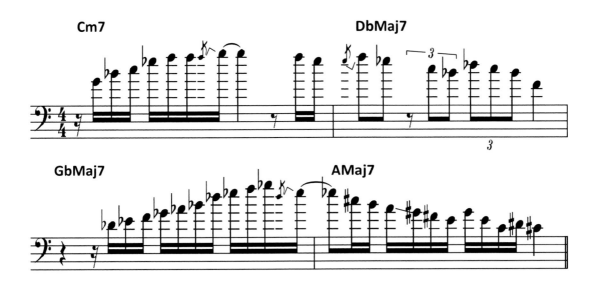

不規則的和弦進行 Cm7 – DbMaj7 – GbMaj7 – AMaj7，在第 1 小節使用 Cm
Pentatonic Scale 從 5 音 G Note 開始，05b7 1– b3445（16 分音符 4 – 5 裝飾滑音）
–04b3，連接 Db Lydian 的（裝飾滑音 b3 -3）32 – 076 – 176 – 3 下行，第 3 小節的
Gb Lydian 0567 – 1235 – 6716（裝飾滑音#5 – 6），Eb 切分連接到第 4 小節 AMaj7
成為他的#4 度，#432 – 1765 -75b3#4 – 3，在第 3 拍的 b3 音 C Note 與#4 音 D#，
b3 音層包圍 3 度 C#手法。

Lick 19

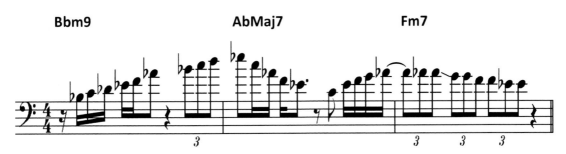

在這 Lick 看起來像是 ii – I – vi 級數和弦，第 1 小節 012b3 – 45 b7 – 0 – 123，第 4
拍 D Note 扮演 Passing Note，第 2 小節 5 31 – 65 – 03 – 5671，Ab 切分到第 3 小
節 b3b3b3 – 221 – 1b7b7，在第 3 小節重複的 3 連音，加強了收尾的感覺。

Junior Braguinha

Soloing

Bass solo live in Melbourne (Virgil Donati Band)

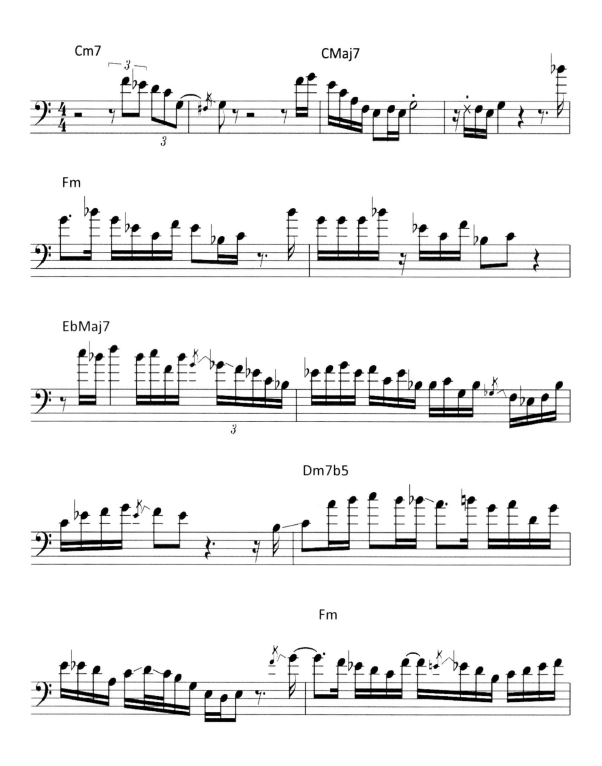

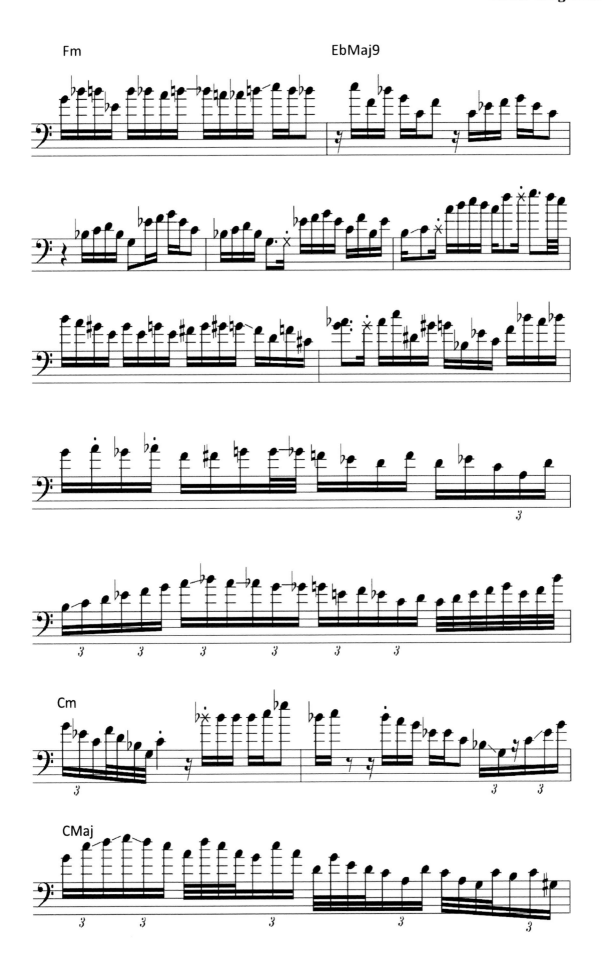

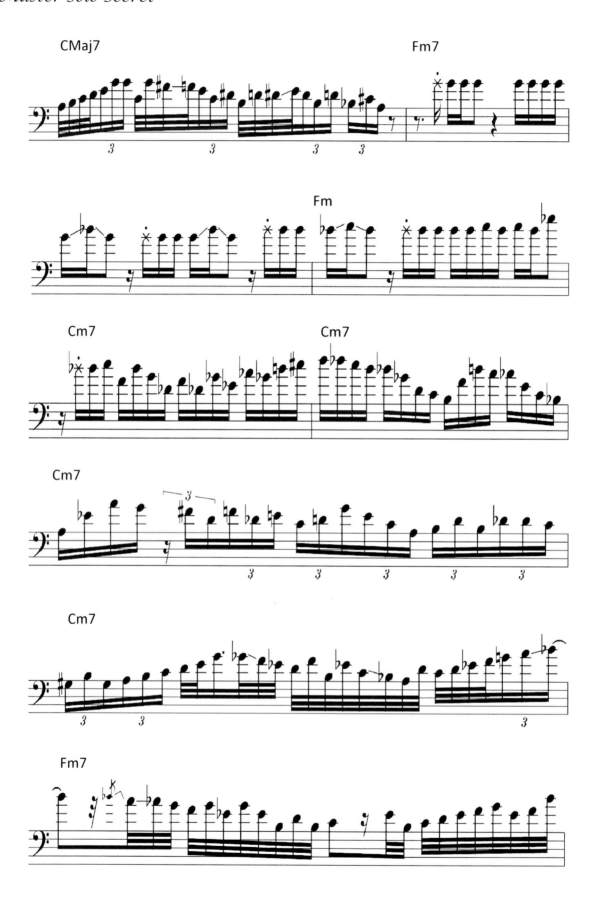

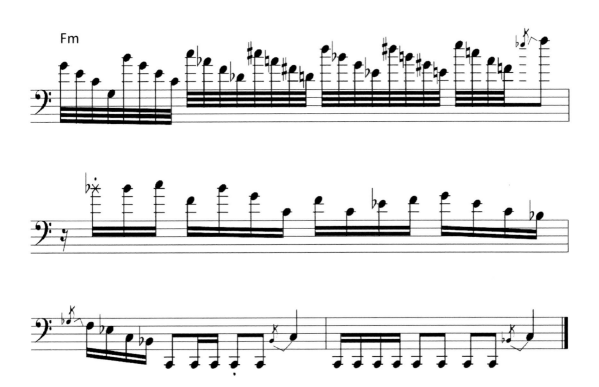

Junior Braguinha 的 Solo 演奏，充滿著鋪陳、挑戰、和趣味性，建立在主要 Cm Key 的和弦進行當中，有時穿插著平行大調 CMaj7，在尋常的樂句中直到只剩下鼓手 Virgil Donati 的伴奏，與 Junior 開始將樂句融合節奏拆分不同長度，因此產生微妙變化，和複雜有趣的 16 分音符 3 連音、32 分音符，以及混合組成的 6 連音、7 連音、8 連音。

Junior Braguinha

Junior Braguinha 在很小的時候就開始演奏貝斯，他的第一場演出是和父親一起在教堂樂隊演出，14 歲時他開始了他的第一次專業錄音。

作為一名演奏家，Braguinha 以一種非常獨特的方式融合了 Fusion、Funk、Jazz 和 World Music 等風格和節奏，Braguinha 是巴西福音藝術家中非常忙碌的一位，他與 Jack Ribas、Leonardo Gonçalves、Daniela Araújo、Família Soul、Coral Kemuel、Renato Max 等藝術家一起合作。

參與巴西音樂界的一些知名人士一起演出和巡迴演出，如 Jessé、Alexandre Aposan、André Guede、Silvio Depieri 等。

Braguinha 與其他不同區域音樂家合作和錄音：Virgil Donati、Alex Argento、Andre – Nieri、Hadrien Feraud、Federico Malaman、Josue Lopez。

鼓手 Virgil Donati 樂隊的成員，2016 年與巴西吉他演奏家 André Nieri 錄製了一張 DVD。

Junior Braguinha 也是 Mayones 在巴西的官方代言人。

Junior Braguinha

Bass solo live in Melbourne
(Virgil Donati Band)

Licks

Lick 1

EbMaj7

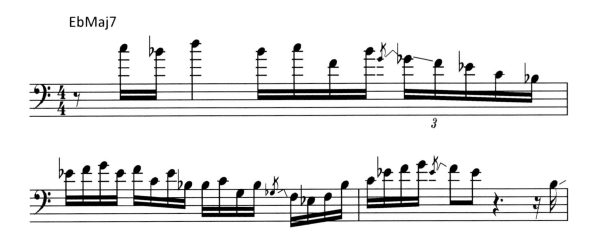

16 分音符 Lick，Junior 第 1 小節使用 Eb Maj Scale – Eb Maj Pen – Cm Blues（第 4 拍的 5 連音），第 2 小節的第 2 拍 4 度反向手法，第 2–3 小節使用 Eb Maj Pen 16 分音符連接。

Lick 2

Dm7b5

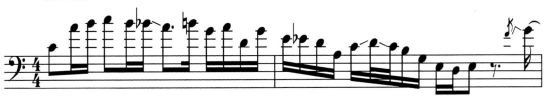

在 Dm7b5 和弦看待 D Dorian，使用它的 b7 級 C Ionian 來混色，第 1 小節第 1 拍的 6 度上行，第 2 拍的 Ionian 7 度半音下行連接，第 2 小節的第 1 拍 3 度下行半音連接 Eb – D Note，和第 2 拍有趣的反覆情緒。

Lick 3

Fm

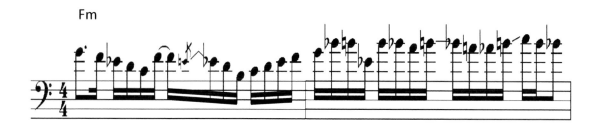

使用 Eb Ionian#5，混搭 Eb Lydian#5、返回 Eb Ionian 半音纏繞的變化方式，第 1 小節的第 3 拍 B Note 16 分音符的 Leading Tone 象徵著 Eb Ionian #5 度，第 2 小節第 1 拍半音 B Note #5 度音返回 Eb，第 2 拍的 Eb Lydian + #5 − #4 包圍半音下行的反覆，第 3 拍的下行包圍半音直到 Chromatic Note B Note 進入 6 度 C Note Eb Ionian 內音，直到第 4 拍半音下行手法。

Eb Ionian+ - Eb Lydian+ - Eb Ionian

Lick 4

EbMaj9

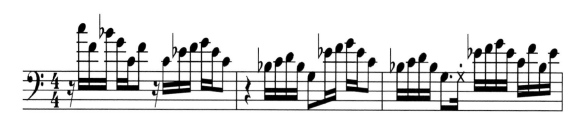

這是個以兩個呼應的重點來形成的樂句，將 12316 置放在第 1、2 小節 3、4 拍，56753 置放在第 2 小節第 2、3 拍，第 3 小節 1、2 拍，變化些位置。

其實同等於在進行中第 1 小節第 3 拍重組 4/4 拍，第 2 小節第 3 拍 − 第 3 小節第 2 拍，最後兩拍的造句，兩種模式的演奏，重音不同聽覺上也不同。

Lick 5

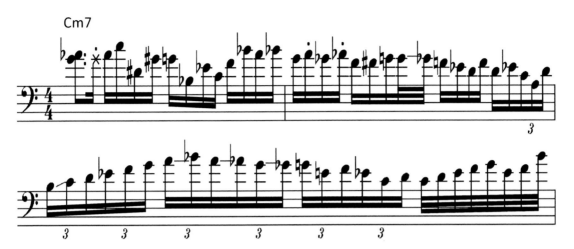

Cm7

這是一個複合許多想法的 16 分音符句子，在第 1 小節第 1 拍的 G & Ab 在不同弦同時的半音 Double Stop，第 2 拍 16 分音符描繪著 Ab Triad 1351，第 2 小節的兩拍 16 分音符像是描繪 Cm7 – Bm7 – Bbm7 半音下行和弦的 5 - 6 度音符，第 3 拍回復 C Dorian，第 2 小節開始展開 16 分音符 3 連音混合 Chromatic Passing、Approach Notes 至第 3 拍的 16 分音符 3 連音 C Major – C Minor，最後省略 6 度音 C Dorian Hexatonic 6 音階 32 分音符。

Lick 6

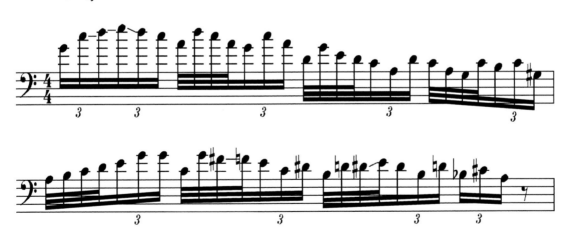

CMaj7

16 分音符 6 連音、混合 32 分音符 7 連音，使用了 3 種概念連接，第 1 小節的 C Maj Pentatonic，在第 4 拍反拍 3 連音混入 B Note、G# Chromatic Note，第 2 小節 1 拍 7 連音 Am Hexatonic Scale，第 2 拍 5 度 Double Approach 返 4 音，反拍的半音下行 3 度返回概念到最後：E – C、D# – B、D – Bb、C# – A。

C Maj Pen + Am Hexatonic + Chromatic Down 3th

Lick 7

Cm7

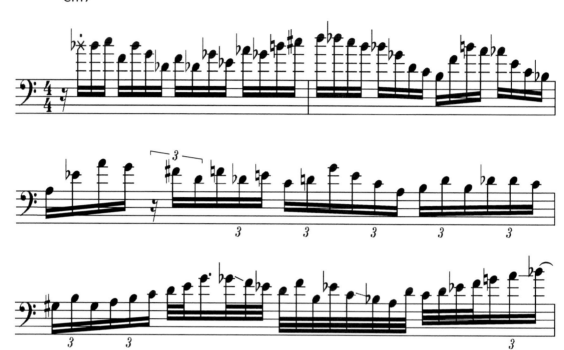

16th Notes + 16th 3 連音 + 32 分音符 + 複合 7 連音複雜的 Lick，第 1 小節混入 DbMaj7、Db7Sus，第 2 小節 D Note Double Chromatic Down，第 2 小節第 2 拍到第 3 小節第 1 拍 16 分音符描繪：Cm7b5 – Bm7b5 – Bbm7b5 – Am7b5，繼續從第 2 拍主音連續個別遞減半音返 3 度手法，F# – D、F – Db、E – C，第 3 小節的混色 1 – 2 拍 CMaj7+、Cm7b5，第 3 – 4 拍 Cm(Maj7) – Cm Dorian。

> DbMaj7、Db7 / Cm7b5、Bm7b5、Bbm7b5 / Am7b5、F# – E Down 3th / CMaj7+、Cm7b5、Cm(Maj7)、C Dorian。

Lick 8

Fm7

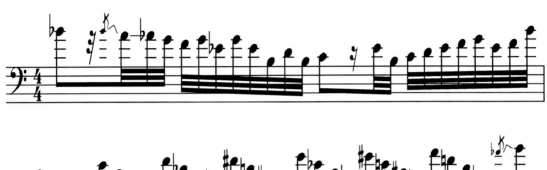

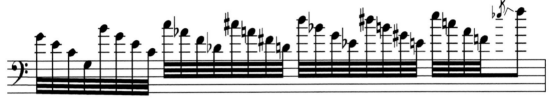

將許多 idea 混色在 Fm7 和弦之中的 32 分 Poly－Rhythm，起始音在 4 度 Bb Note，反拍的連續 32 分音符 Chromatic Down 至 G Note，排列第 2－3 拍 32 分音符 Eb Maj+，第 4 拍混入 Cm Dorian Hexatonic Scale，連接第 2 小節 32 分音符 C、CMaj7 － DbMaj7、DMaj7 － EbMaj7、EMaj7 － FMaj7，最後停在第 4 拍反拍 8 分高音 F Note。

Mike Pope

Soloing

Forgotten Groove Yard #40

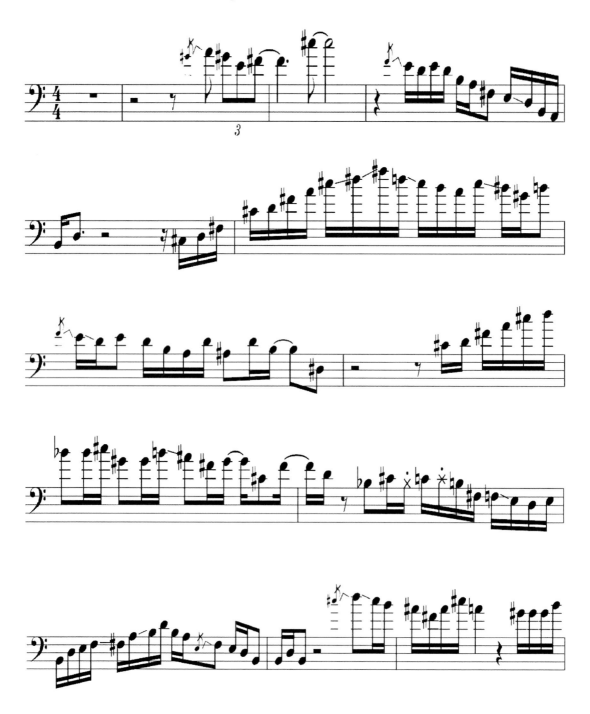

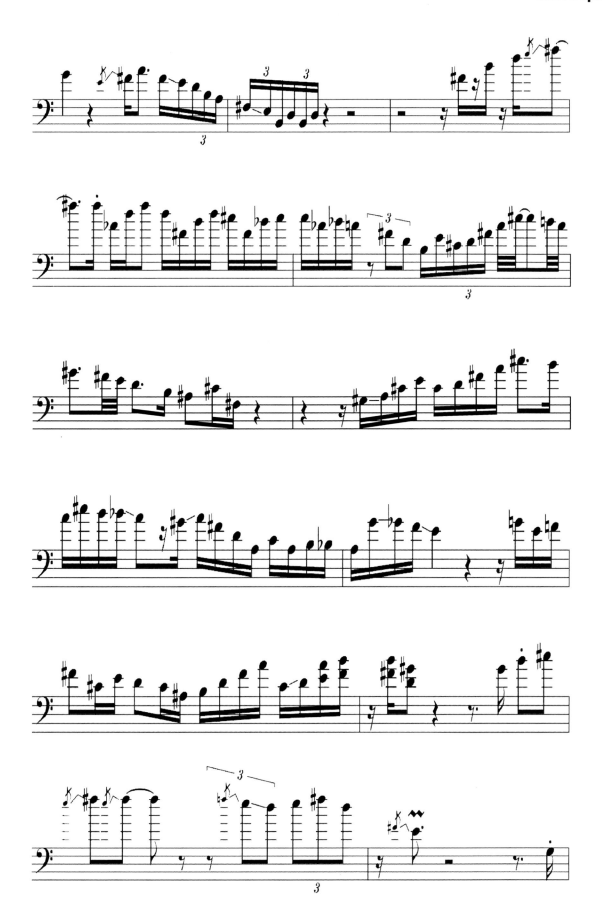

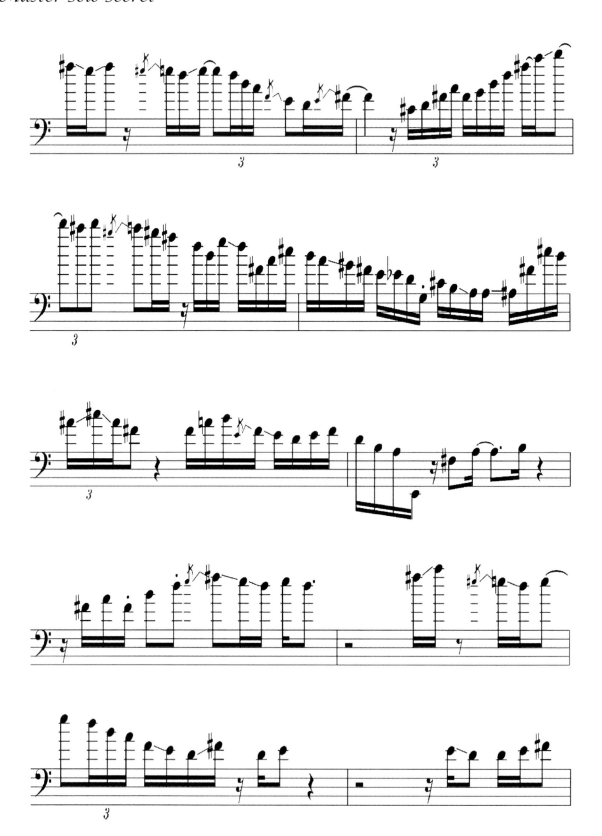

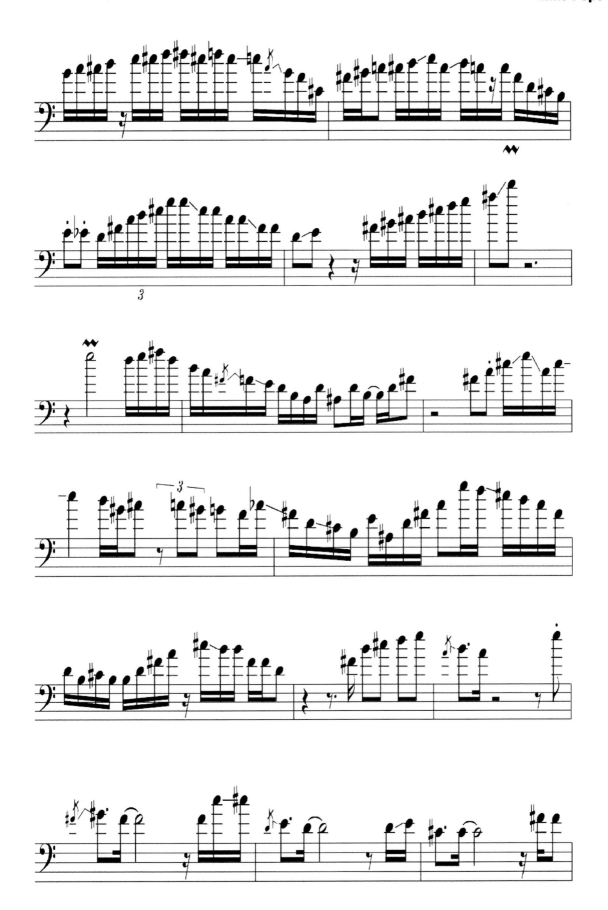

這是一個 Bass 手 Anthony Vitti 尋找許多 Bass 手彈奏合作的系列，A Key 2 Bar Bass Groove 2 度音連接到 6 音的 Bass Line，Mike Pope 在其中獨奏，展現許多和聲混色、節奏的巧思，讓簡單的節奏也能藏有令人驚艷的混色感受，絕對不能錯過。

Mike Pope

Mike Pope 出生在一個有著深厚音樂傳統的家庭，**Pope** 的父母和兄弟姐妹也是音樂家，雖然他的父母是爵士樂愛好者，但他們主要聽古典音樂，給年輕的 Mike（當時 11 歲）買他的第一把貝斯。

Mike Pope 開始與他的老師 Jeff Halse 上課，他認為這是對他作為音樂家發展的最重要影響之一，Jeff 讓 Pope 接觸了 Ron Carter、Ray Brown、John Coltrane、Charlie Parker 等偉大爵士音樂家的唱片，Pope 已經認識 Jaco Pastorius、Stanley Clarke，同時鼓勵他學習低音提琴和學習爵士樂。

在 16 歲時，他發現了 John Patitucci，並被他演奏 6 弦貝斯的方式迷住了，Mike Pope 從 John Patitucci 那裡得到了幾節課，後來而被介紹給 Chick Corea。

Mike 18 歲離開俄亥俄州，前往北德克薩斯州著名的音樂項目，在那裡他獲得了爵士樂研究表演學位，多年後也成為爵士樂界的常客。

Mike 對於 5 弦和 6 弦電貝司的精通已受到許多邀約 Mike Stern、Chuck Loeb、Anton Fig、Jason Miles 和 Blood Sweat & Tears 在內的眾多藝術家進行現場/錄音。

2002 至今發行了兩張個人獨奏專輯，The Lay Of The Land、Cold Truth Warm Heart，也出現在許多紐約音樂節，並服務於音樂教育，合作於許多音樂藝術家。

Mike Pope

Forgotten Groove Yard #40

Bass Solo

Licks

Lick 1

在第 1 小節的 5 度音層加上第 2 小節的 Bm Pentatonic idea 下行，混入 A Key。

Lick 2

簡易的來看這 Lick 在 A Key 當中，會是個前言的 2、4 度音，由 16 分音符 C# Note 帶入，第 2 小節的 1－3 拍都是 C#為首，#4 度音 D#可以想像是 A Maj7 #11 度延伸音，由 3 度音下行到第 4 拍 b3 度的些許違和感，返回 7 度最後坐落 2 度音 B Note。

既然大部分的起始點都從 C#開始，我們能轉換思維將它變成 1，會有更多變化，第 1 小節第 4 拍開始到第 2 小節的第 3 拍我們能看待：01b24 – 1b24b6 – 124b2 - 1b7b61。

Lick 3

Lick 3 可以想像許多和聲混入 A Major Key，第 1 小節的 Bbm – G#m – F#，3 度下行返回第 2 小節 A Diatonic 4 度音，第 2 拍的 Bbm 銜接第 3 拍 C Passing Note 返回 Diatonic B & F#，接著 Bm Blues Idea 結尾。

Lick 4

Lick 4 主要的重點為 Voice Leading 的手法進行，根音 A# - A – G# – G – F#下行，根音為首加上著變化和弦暗示內容，第 1 小節第 1 拍 F# Triad、第 4 拍 E Triad，第 2 小節的 4 拍直到第 3 小節最後表現 Bm Pentatonic，表現著 5 連音、6 連音。

Lick 5

Lick 5 也混入許多和弦想法，第 1 小節 3－4 拍的 16 分音符 Upbeat Diatonic Note：0602－046 帶入，第 2 小節起始切分下行半音 F Note，2－4 拍的 Voice Leading 手法，第 2 拍 D Dim 的 Ab、第 3 拍 Bm Triad 的 F#，第 4 拍 Bbm Triad 的 F Note，連接第 3 小節 Ab Triad、D Triad，3－4 拍 Bm Hexatonic Scale 最後第 4 小節前兩拍的 A Key Center 又混入第 3 拍 F# Triad 所組成。

Lick 6

Lick 6 由許多 Idea 所組成，第 1 小節第 1 拍 A Key 132 度音下行，Chromatic Approach Note b2 度音 Bb，第 3 拍的 D Triad 下行，第 4 拍的 b3 音 C Note 與 A Note 包圍 B、Bb，第 2 小節 A Note 大跳 7 度音 Double Chromatic Down 連接 E Note Diatonic，並在第 4 拍 16 分音符 Pick Up Chromatic Note G、E 包圍 F Note，Double Chromatic 到下個小節的 F#，第 3 小節第 2 拍 Chromatic Leading Note A# 前往 Bm7，第 4 拍 Upbeat E、F# Double Stop 4 度音符，和第 4 小節的 D & G# 組合。

Lick 7

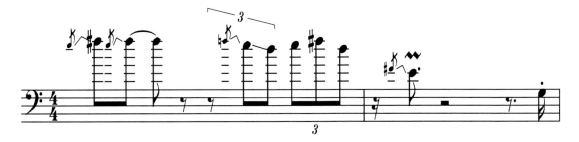

Bm Pentatonic 的概念，在部分的音符加上了裝飾手法，在第 1 小節的 E 滑到目標音 F#、F 滑到目標音的 E Note，第 2 小節的 Displacement 手法下行到低音從 F# 滑動到 target E Note，這樣容易混色又展現情緒的一種 Lick。

Lick 8

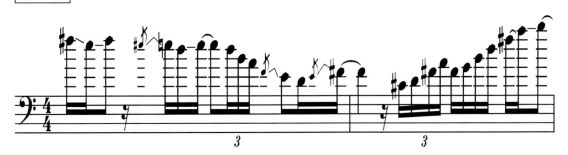

同於上個 Lick 在 A Major Key 混入 Bm Pentatonic，並適時地在幾個音符加上裝飾滑到目標音的情緒手法，第 1 小節的第 3 拍混入 16 分音符 3 連音，第 2 小節混入 B Aeolian 概念，描繪第 2 拍 5 連音的 DMaj7、第 3－4 拍 GMaj9，雖然增加了一個違和感的 G Note，但又立即解決到其他順階音符產生巧妙混色。

Lick 9

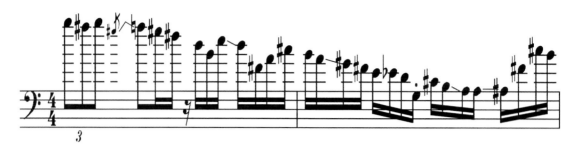

Lick 9 使用 B Dorian + B Aeolian + B Harmonic 手法混入 A Major Key，在第 1 小節第 1 拍 B & A# Chromatic Note 反覆著，第 3 拍的 B(b314)、第 4 拍 DMaj7(1357)的 3 度音 F# Displacement 手法，第 2 小節第 2 拍的 Eb Chromatic Note Passing Note，返回 G Note 暗示著 B Aeolian，並且最後的 A#上行 6 度最後到 C#返回，象徵 Bm(Maj9) B Harmonic Minor。

Lick 10

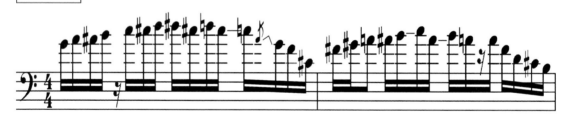

Lick 10，Dominant 加上 Major Seven 為主題連接，並加上 Chromatic Notes，第 1 小節從 G Note 起始，A# Chromatic 上行連接 B Note，C (#9 度)、C#、D，連接第 3 拍 D# & C# 包圍 Diatonic Note 4 度音，而繼續下行的第 4 拍 C、G、F、C# Note 是 C#Maj7(b5)混色，第 2 小節以 Major7 為主體，第 2 拍的 Chromatic Note A#解決到 B Note，C & A# 包圍著 2 度音 B Note 最後回到 Diatonic Notes 下行。

A7、C#Maj(b5) – AMaj7

Lick 11

使用 D Lydian & D Lydian+手法，第 1 小節的 2 度音下行半音到 DMaj7 經過了大 6 度 B Note，第 2 小節的第 3 拍 G#、A#，描繪 DMaj7+的#4、#5 度音，也就是 B Melody Minor III 級。

Lick 12

D Major Pentatonic Style，第一小節第 2 拍的 E Note 2 度音，銜接第 4 拍 1231，第 2 小節第 1 拍反拍 F#裝飾音滑到 F Note 使用了 Blues 手法，從 D Note 下行 3 度到了第 3 拍的 A# 色彩，反拍解決回主音和 Diatonic Scale 上行。

Lick 13

從第一小節 D Maj 9 的最後一個音符 7 度音 C# Note 滑音下行半音到第 2 小節第
1 拍 b7 度音 C Note，像是一個 D7，而繼續下行半音的 B 以及 G#、A#，描繪了
一個 DMaj7+，第 3 拍的 Passing 銜接第 4 拍的 Dm7b5，除了第 3 小節 E – A# 的
b5 音層手法回返以外，銜接第 3 – 4 小節的都以順階音編排。

DMaj9 – D7、DMaj7+、Dm7b5 – Dmaj7

Lick 14

在 A Major 調性中的 Bass Line 混入 Vocing Leading 手法，第一小節第 1 拍起始 A
– Ab – GMaj#11 – F#m7b5，第 2 小節 Em(152b3) – D(1424) – C(1#1434) – Fm (2b31)，
許多合聲的混色當中裡，面的用音也使用許多的共同順階音 A Major Scale 來解
決經過，便於融合展現其他和弦色彩。

A、Ab、GMaj7#11、F#7mb5 – Em、D、C、Fm

Lick 15

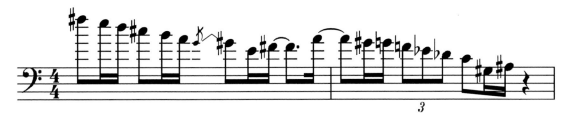

使用不同節奏的 A Key 順階音符排列下行，第 2 小節開始變化第 1 – 2 拍描繪 A Altered，銜接最後第 4 拍的 G# Maj Triad，另一種想法是在第一小節的 A Key 6 度下行切分到主音 A，第 2 小節第 1 拍反拍解決到 G# Key 主音下行。

1.AMaj7 – A Alt、G#

2.AMaj – G#Maj

Internalization

到了最後，我們已經知道了許多 Master 是如何陳列安排他的樂句段落，並且分析他們信手捻來的 Licks，當你從書中理解的第一步，仍然需要將它實踐並且花費一些時間，將值得擷取的部份給內在化，對應的和弦級數、Lick 想法、長度、情緒、節奏，等等的因素給內在化，對於這些 Master 的樂句熟悉到一定的程度，我們才能有足夠的能量和對比來使用在不同的和弦當中。

這段過程是必要的，因為跳脫出個人原有的思維去學習新的事物和看法是件有趣的事情，才能增加更多不一樣的字彙，也因此將敘事性變得更加豐富，讓覺得原本已經沒有想法該如何延續的空間更多的選擇畫面。

因此在這樣的過程我們能增加更多種可能性，讓想法更加寬廣，無論是在敘事性的鋪陳，長短樂句安排、不同的位置出現，或是豐富的和聲混色、Voice Leading 等等的條件選擇，即使背景和弦是簡單而我們仍然能夠彈出很有特色，在 Inside、Outside 中找出能接受並解決的方式，使樂句不平凡有趣，架構屬於我們個人色彩的詞句。

在本書撰寫了許多當代的 9 個 Bass Master，記錄著他們令人吸引的樂句和驚人的即興想法，並且透過分析更能夠窺視這些不容易的想法，經過個人操縱內在化成為新的詮釋，並在適當的情況下直覺性彈奏。

當然你可以選擇自己喜歡覺得 Cool 的任何 Artist 來分析，並擷取操作熟練自己喜愛的樂句，不需要按照順序將自己沒那麼喜歡的樂句納入自己的字彙當中，無論是本書當中的 9 大 Master 或是之後的個人 transcribe。

我們想要知道的 Master Solo 其中又能將選項擴大成不同的範圍：各種和弦進行、單一和弦、演奏的起伏編排、節奏運用、2 Bar Licks、3 Bar Licks、4 Bar Licks 等等更多，Voice Leading，半音編排，如何將和弦混色、置放在不同的起始點、Inside – Outside 的拿捏技巧，衍生成許多的題材來探討。

經過這段的分析過程當中，能夠更加促進你想像的思考能力，接下來是要你繼續尋找不同的 Artist 來進行採譜分析，無論是否能夠完整的呈現，畢竟能夠發現不同點就是一項重要可運用的方式，那麼有些樂句能夠延伸，有的無法做連結僅能單一使用，有的能夠將幾個樂句混搭，而這些就來自於個人的審美能力了。

國家圖書館出版品預行編目資料

Master Solo Secret：Master Bass Solo
Transcribe & Analysis／蘇庭毅著． 初版．
臺中市：白象文化事業有限公司，2022.11
　　面； 公分
　ISBN 978-626-7189-28-3（平裝）

1.CST: 撥絃樂器 2.CST: 演奏

916.6904　　　　　　　　　111015049

Master Solo Secret：
Master Bass Solo Transcribe & Analysis

作　　者　蘇庭毅

發 行 人　張輝潭

出版發行　白象文化事業有限公司

　　　　　412台中市大里區科技路1號8樓之2（台中軟體園區）

　　　　　出版專線：（04）2496-5995　　傳真：（04）2496-9901

　　　　　401台中市東區和平街228巷44號（經銷部）

　　　　　購書專線：（04）2220-8589　　傳真：（04）2220-8505

專案主編　陳婷婷

出版編印　林榮威、陳逸儒、黃麗穎、水邊、陳婷婷、李婕

設計創意　張禮南、何佳諳

經紀企劃　張輝潭、徐錦淳、廖書湘

經銷推廣　李莉吟、莊博亞、劉育姍、林政泓

行銷宣傳　黃姿虹、沈若瑜

營運管理　林金郎、曾千熏

印　　刷　普羅文化股份有限公司

初版一刷　2022 年 11 月

定　　價　850 元

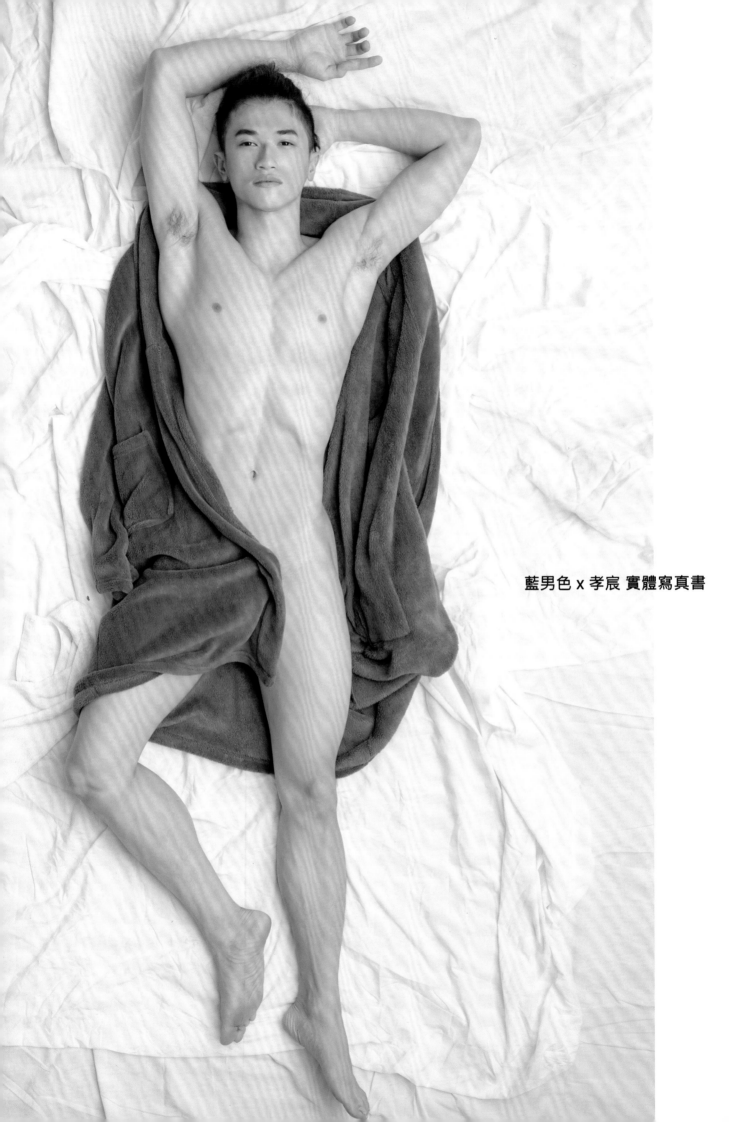

藍男色 x 孝宸 實體寫真書

Fresh

精緻的五官，擁有雕像般身材
應該是許多人對於孝宸的第一印象
這4年間，藍男色發行了3本電子寫真作品
記錄下「美神」稱號的他不同的階段

從學生的身分開始接觸拍照到畢業，歷經當兵，直到現在進入工作
稚嫩清新的臉龐上多了成熟的神情
但不變的是，孝宸依然樂觀的個性，很喜歡傻笑

在眾多讀者引頸期盼下，推出了第一本實體概念寫真書
收錄了孝宸的不同造型，不同狀態
也記錄下許多來自孝宸的內心對白
能夠透過這一本實體寫真書，
了解更多生活中的他　-----

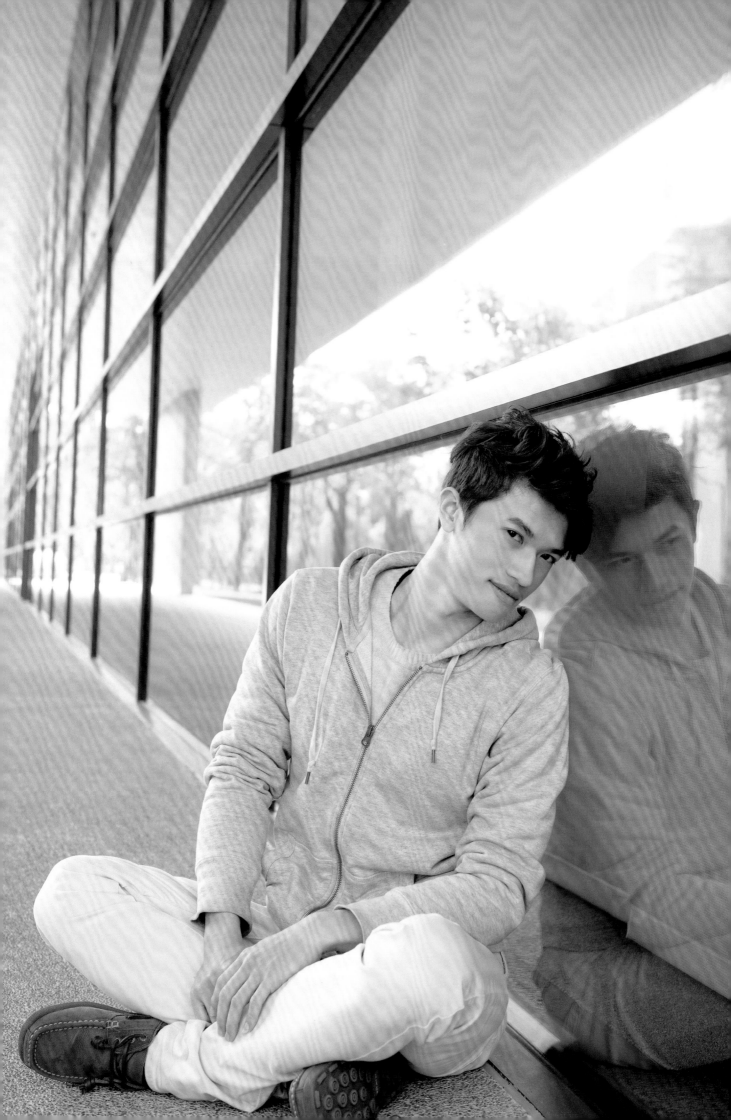

夏

日慶典

炎熱的夏季，在日本當地都有屬於各地區的夏日祭典，並且依據各地區的特色及其傳說，發展出不同的儀式。

活動期間引來當地及境外的旅客一同參與祭典夜市裡穿梭的人群，浴衣、扇子、幾乎是午後的祭典基本配備穿著。

這次美神孝宸也穿著日式的穿著，帶給你夏日的性感

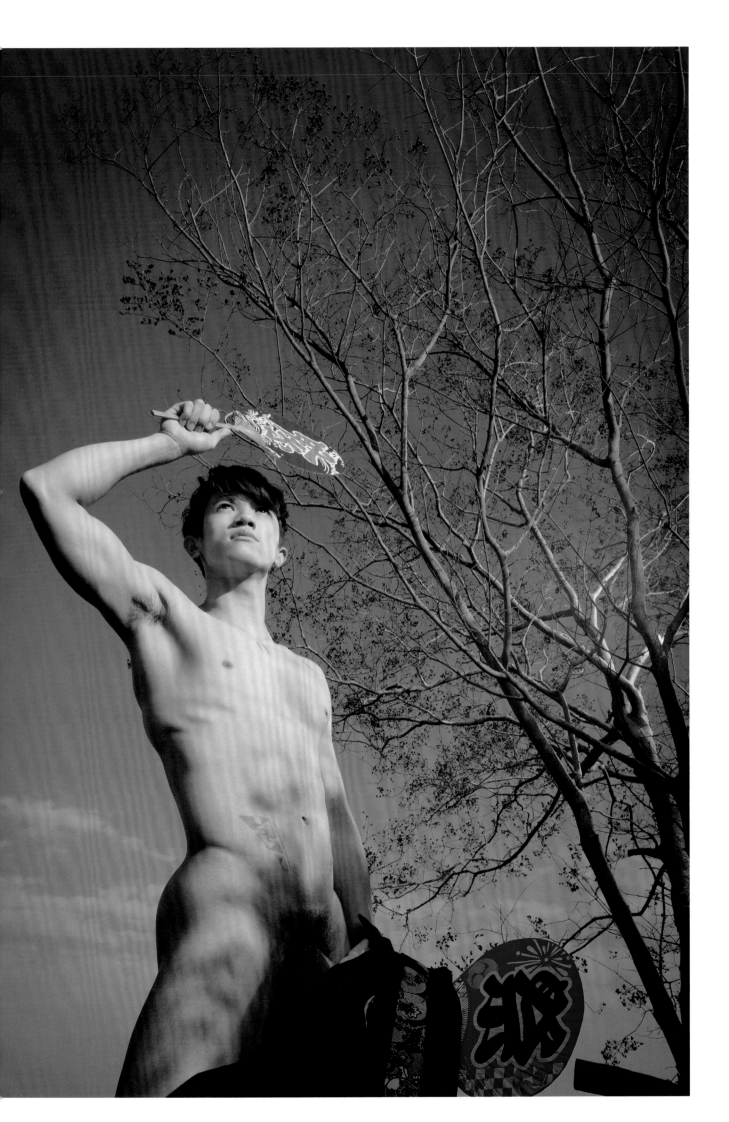

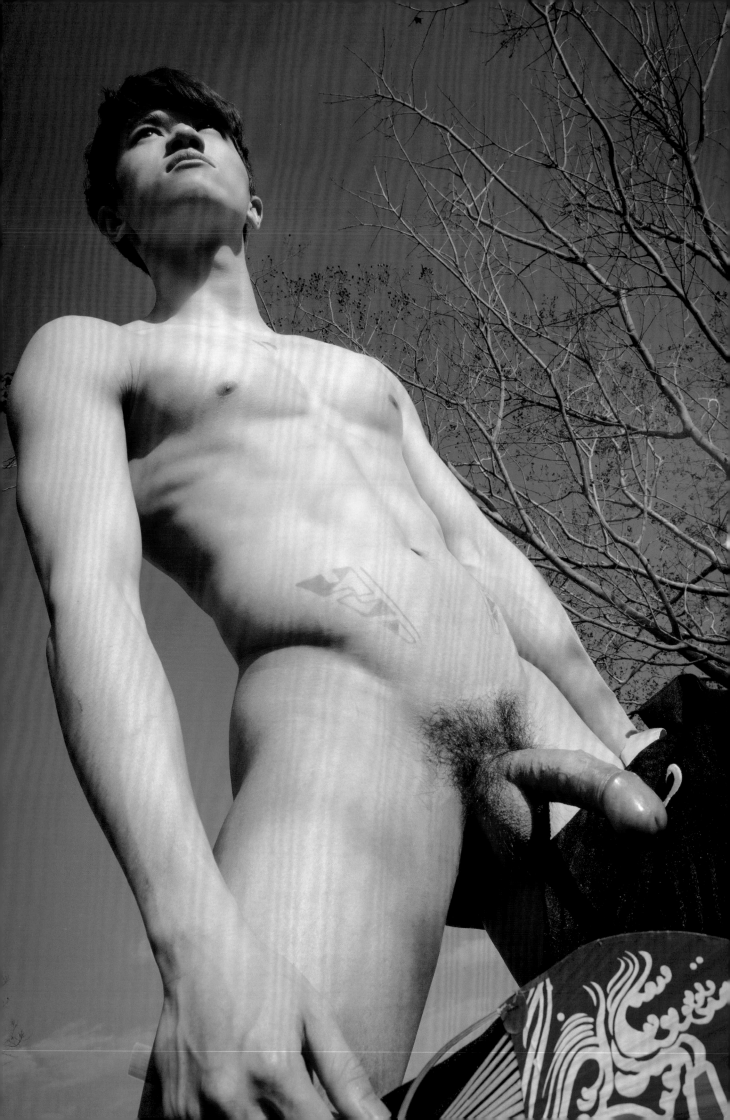

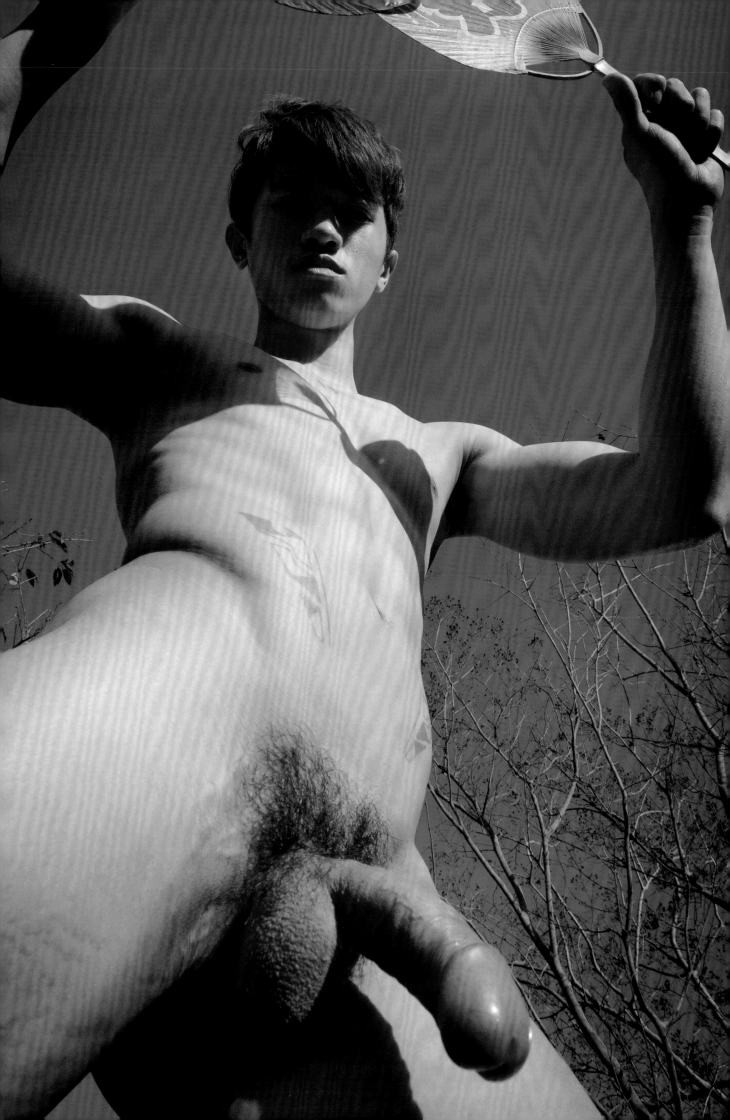

どんなときも ----

わたしの生きる世界が　光で満たされるように

我很喜歡運動，從小就熱愛運動

所以之前我是一位運動選手，參與了田徑、空手道、跳遠項目

現在雖然已經不是選手身分，但我還是很喜歡運動，平常都還保持著健身的習慣

平時都是在家自主訓練

會以核心部位的訓練為主，保持身體的線條

marriage equality

不管是同性、異性之間的愛都是平等的
因為愛情是沒有性別的區分，而是真心喜歡對方，用心付出所愛

彩虹的顏色，就像膚色一樣多元的存在我們的生活之中
不管任何族群身分都應該擁有「愛」與「被愛」相同的權利

彩虹，是一個意象，但更是一個生活態度的傳達，
期許生活中爭取的希望，自由、力量、都更能活出自我

每一種「愛」的形式都需要被平等的尊重及包容

- 為自己所愛學習付出、勇敢，並自信的生活 -

Love is equality

我在點點滴滴中

享受自己的 **生活**

變換著不同階段的自己

從讀書，當兵，到踏進職場

雖然充斥著從未面對過的挑戰

但在這些過程之中，

都帶給更多的收穫及感受

「夢想」好像是每個人的成長過程中，都會被問到的問題。

　而我曾經也有一個想當合音的夢想，希望有一天能夠站上舞台，用麥克風唱出自己的聲音，但並不渴望要成為主角，而是做一個合音，能夠在舞台上感受站上舞台的感覺。

　其實夢想並不是遙不可及，可能都在身邊，只是願不願意、努不努力去實踐。即便夢想最終沒有達成也沒有關係，因為自己曾經為了這個目標努力過。

JUST DO IT

很多時候，運動需要的不僅是時間，還有需要自
己本身的毅力去養成，維持固定的運動習慣是辛苦
的，但使自己的身材線條更好看及提升自己的身體
機能，做就對了 ----

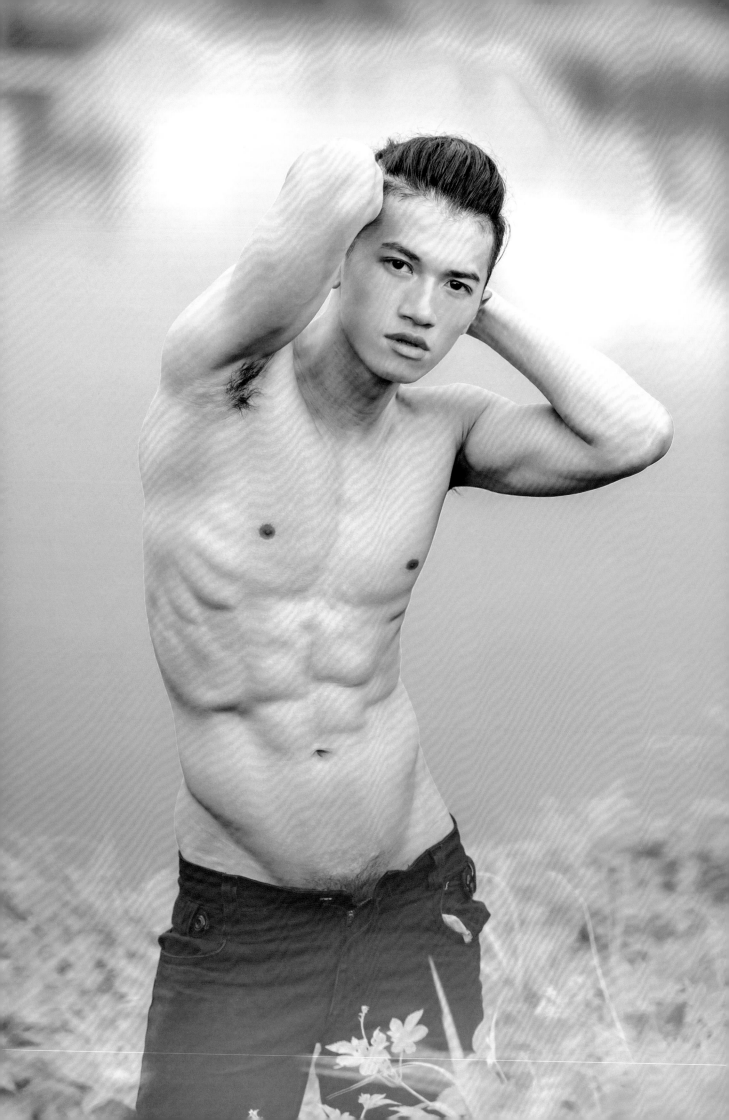

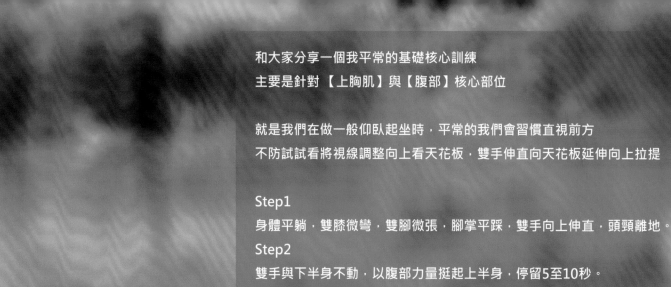

和大家分享一個我平常的基礎核心訓練
主要是針對【上胸肌】與【腹部】核心部位

就是我們在做一般仰臥起坐時，平常的我們會習慣直視前方
不防試試看將視線調整向上看天花板，雙手伸直向天花板延伸向上拉提

Step1
身體平躺，雙膝微彎，雙腳微張，腳掌平踩，雙手向上伸直，頭頸離地。
Step2
雙手與下半身不動，以腹部力量挺起上半身，停留5至10秒。

Step1、2 動作合為一組，隨著自身的能力調整訓練的組數。
趕快一起來感受一下運動的成就吧 -----

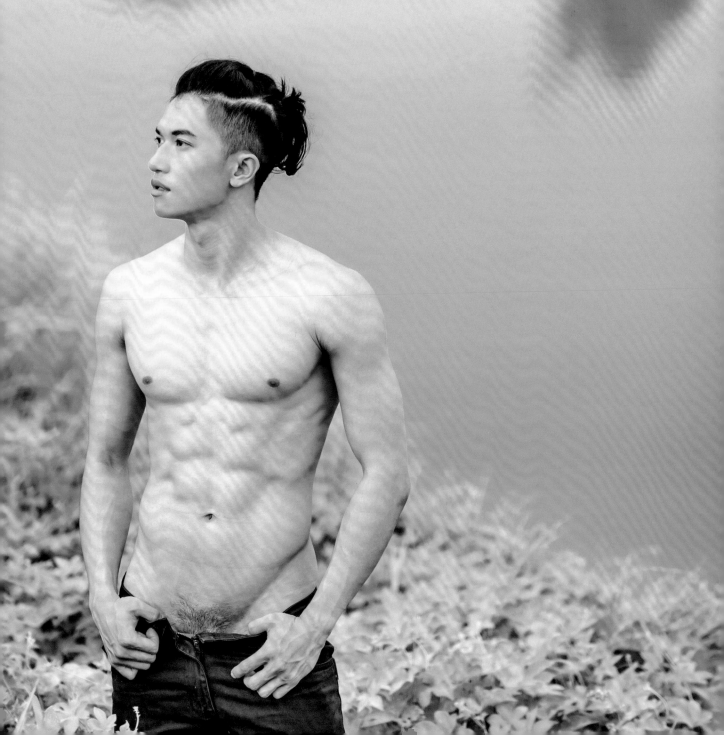

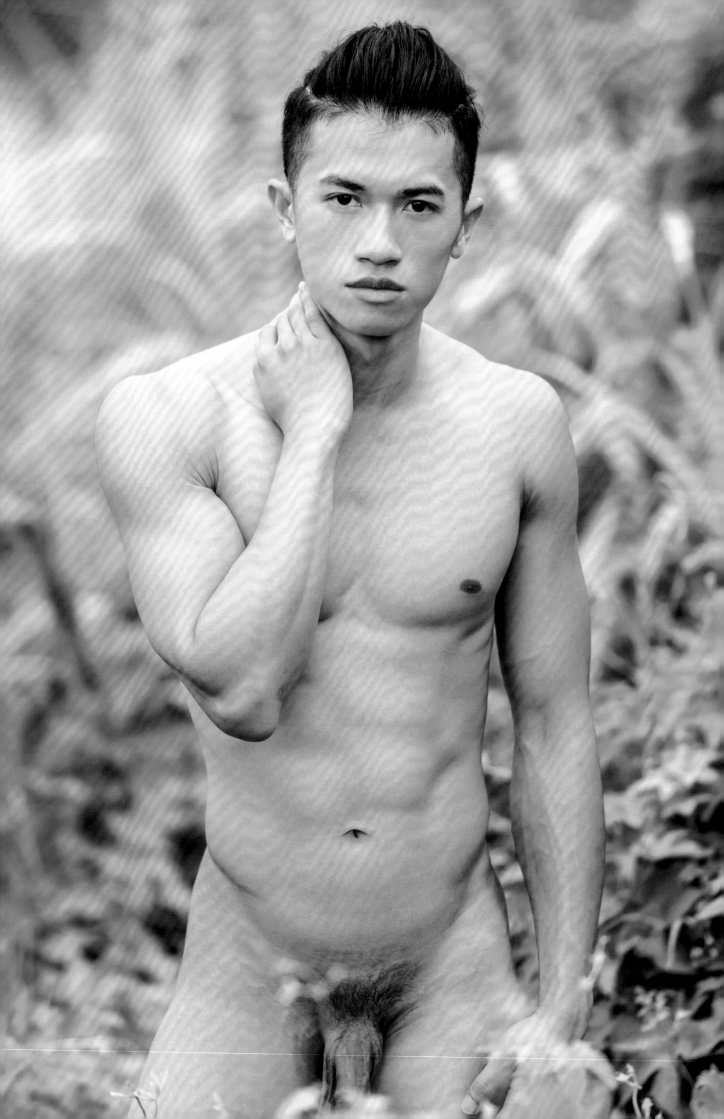

我喜歡自己背部和臀部的線條，
那線條明顯的背部肌肉加上那圓弧的臀線
形成完美太極的曲線

14 : 30
與自己
對話。

午後的時間，與自己的身體對話
心情好嗎？感受如何？
總總問題的答案，只有自己最清楚

用自己
喜歡的狀態
經營生活的模式

BLUE & RED

用強烈對比的藍與紅，帶給你最直接的視覺衝擊，

寄寓熱情奔放的紅，與累積情緒的藍
代表著生活中不同狀態的自我態度
有時帶些瘋狂，有時帶點憤怒，有時帶點憂鬱
總總的情緒，反映在每一個作品的瞬間

SUNSET

在拍攝的過程中，我們運氣很好的遇見了近期難得的晴朗天氣，黃昏時刻的夕陽，倒映在海面上，呈現金黃的色澤，眼前風景都讓我們都興奮至極，也把握著難得的機會，在落日前拍下這一系列值得的畫面

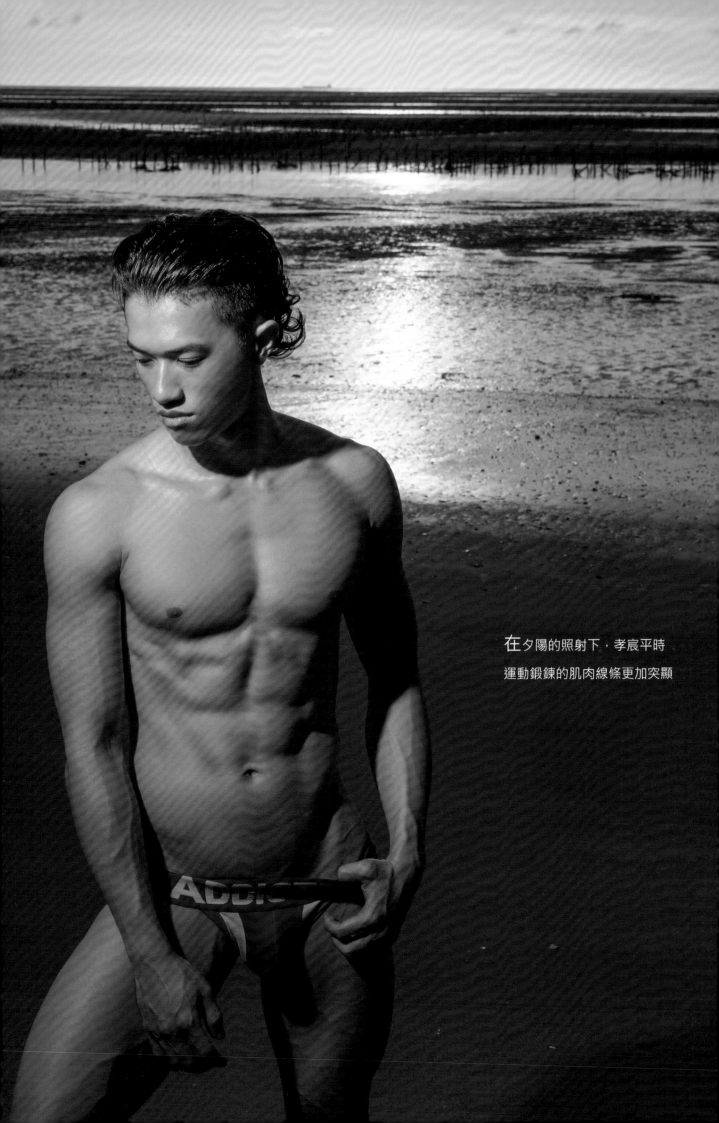

在夕陽的照射下，孝宸平時
運動鍛錬的肌肉線條更加突顯

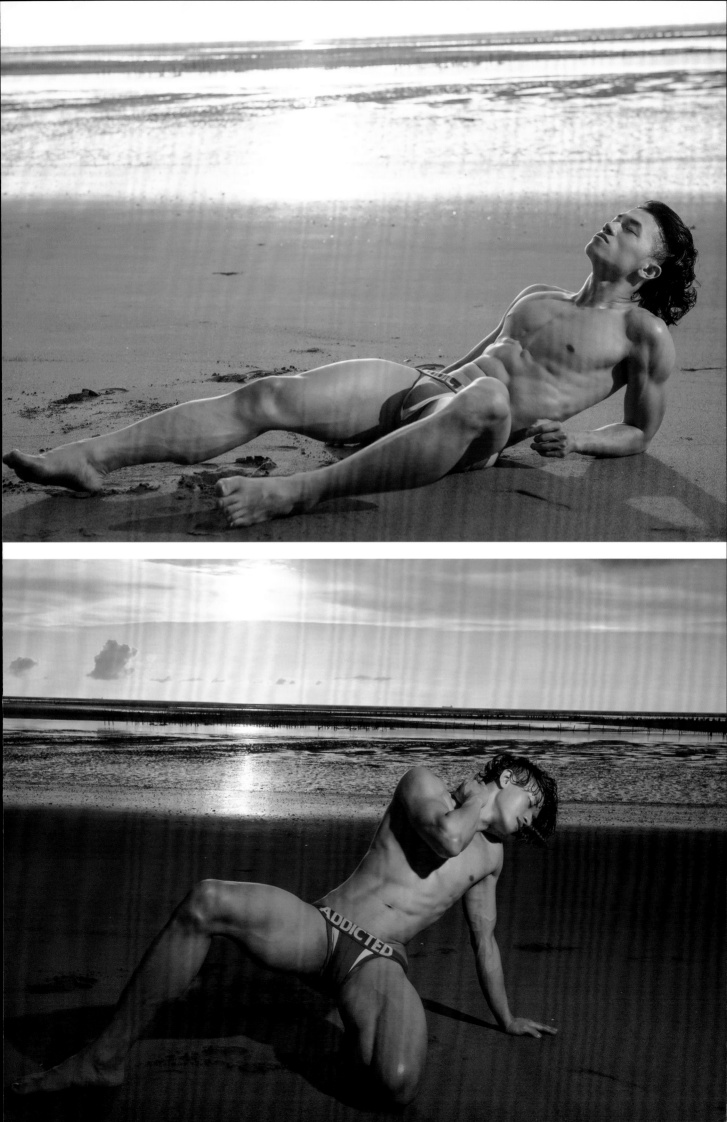

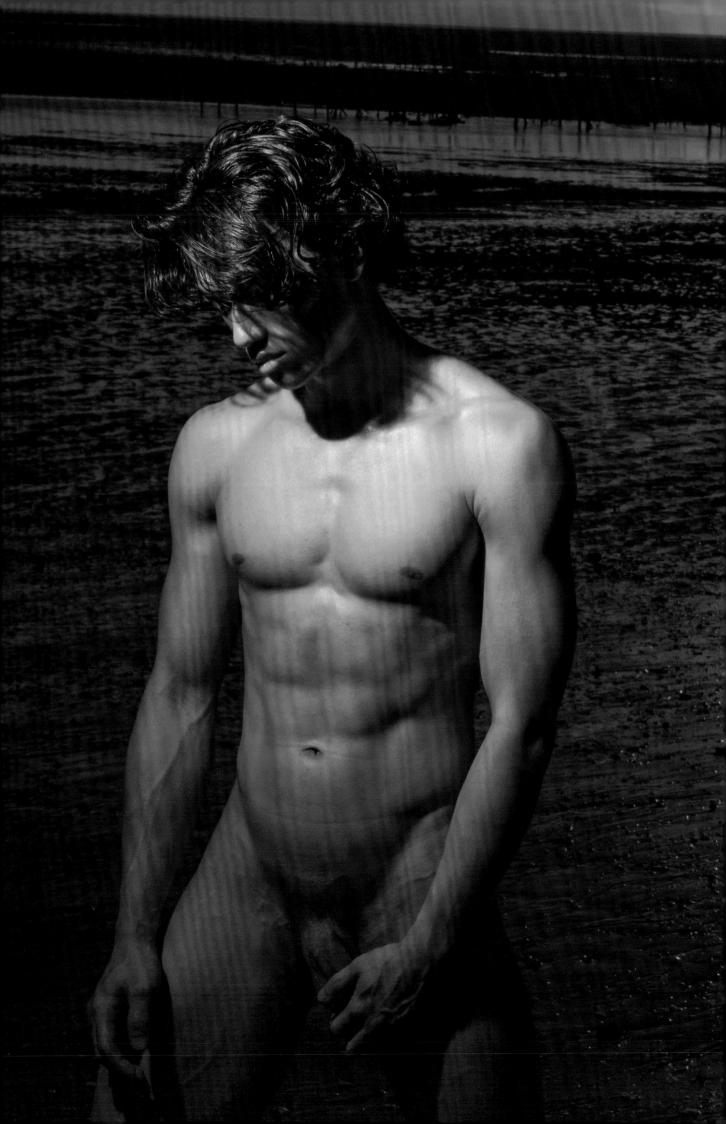

INTIMACY

／親暱

2016．2017年，孝宸承接了商品廣告、服飾代言、電影拍攝
這其中的作品回歸到學生時期的他，與異男學長的巧妙關係 ----

這是兩人第一次如此親密的身體互動，在彼此面前寬衣解帶，赤裸的撫摸著彼此，看著學長
厚實的身材，才發現原來當孝宸開始挑逗學長的身體時，異男學長也會勃起，而且那麼的碩大

用最貼近的
距離，

撫摸著你

摸著你結實、性感的身體
在你身邊依偎

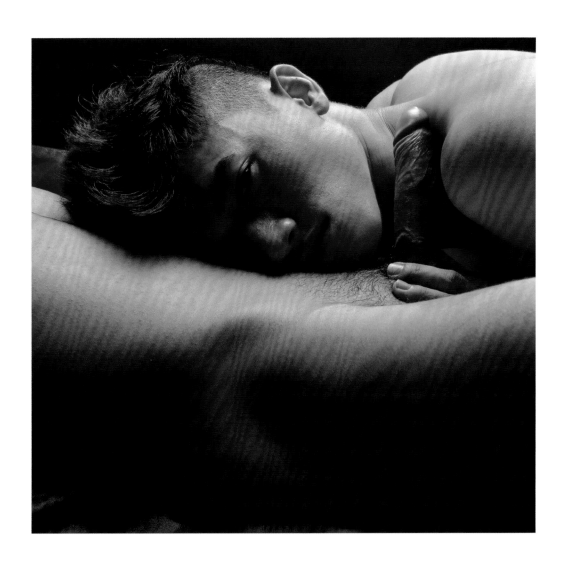

邂逅著

彼此激情後的溫存

。

想要隨時follow 藍男色/BLUE MEN 系列實體周邊作品嗎
或是當你錯過實體書的線上預購時間？

立即以 FACEBOOK 搜尋 【藍男色實體商品門市】

我們將有最即時的訂購訊息發布
專人進行商品訂購接洽寄送

藍男色實體商品門市

@BLUEMENss

首頁

貼文
評論
相片
關於
按讚分析

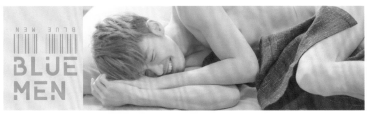

實體通路店鋪委由 【做純的 友善空間】現場發售

https://goo.gl/ltsw1o

想收藏藍男色 / BLUE MEN 系列電子寫真書及影音獨家映像，
你可在電子書城透過線上購買，使用電腦及手機APP進行觀看閱讀
並可隨時掌握最新期數的作品發售

http://www.pubu.com.tw/store/140780

BLUE MEN

特別贊助：

做純的 友善空間

我們是一間多元友善空間,
不定時舉辦共食聚餐,無菜單料理
各種活動講座,
希望來訪客人能夠感受到安全感與家的感覺,
促進大眾對社會議題討論與交流
歡迎您的來訪, 記得預約。

404台中市北區自強街47巷46號
(請從自強街45巷轉進來)

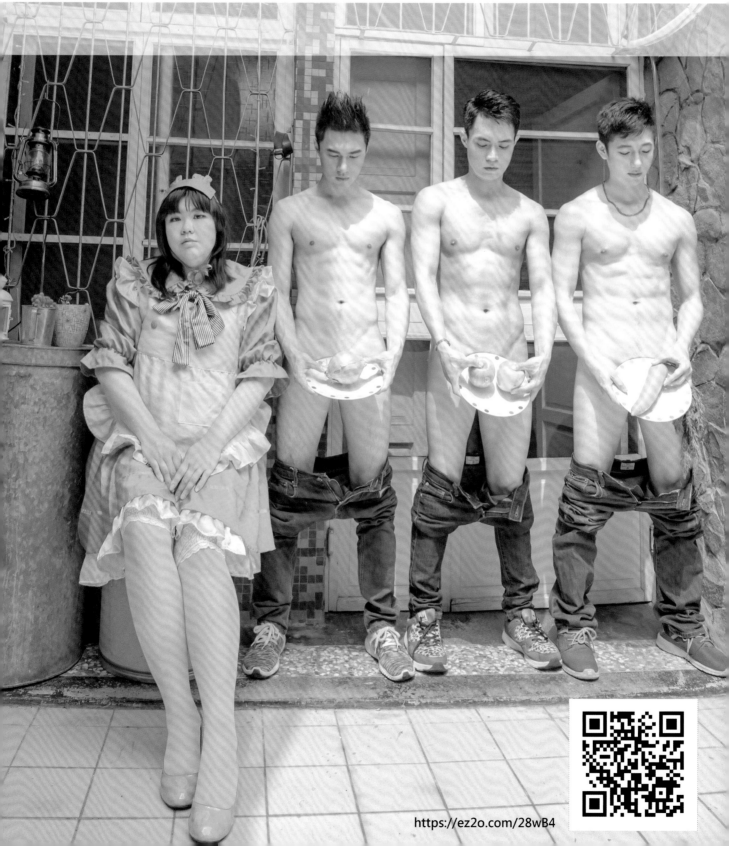

https://ez2o.com/28wB4

U0034967

| 藍男色×孝宸寫真書 |

2017 年 9 月 11 日初版第一刷發行

平面攝影　張席菻

編　　輯　張席菻、張婉茹、林奕辰

特別贊助　做純的 - 同志友善空間、台灣基地協會、新竹風城部屋、
　　　　　紅絲帶基金會

粉絲專頁　FACEBOOK 搜尋【BLUE MEN】【藍男色】
書店網址　http://www.pubu.com.tw/store/140780

發　　行　亞升實業股份有限公司